十人十色！
人物性格
塑造技巧書

U0080649

瑞昇文化

● 前言 ●

一部吸引人的作品裡頭，有許多具備強烈魅力的角色登場。令人想為他打氣加油的主角；每個動作都很可愛的女主角；圍繞在主角他們身邊個性十足的夥伴或競爭對手等配角；只登場一次的路人角色等……一部作品中會有許多角色登場，他們完成各自分配到的角色，創造出壯闊的故事。若想完成角色，就連當砲灰的路人角色也必須讓容貌與行動簡單明瞭，讓讀者一看就知道：「這傢伙的確是砲灰」，而如此描繪正可說是分別描繪角色的重點。

創作新手容易受挫的地方有「角色的外表看起來都一樣」、「缺乏表情」，本書為了解決大家在外貌上無法分別描繪的煩惱，將分成3章建立系統分別解說技巧。在第1章，從角色的個性與特色如何表現等基礎解說開始，像是感覺有男人味和女人味的動作，創造個性與特色截然不同的角色等構思方法等，將會介紹創造角色的基礎。在第2章進入實踐的內容，並介紹與外表印象有關的臉部及身體各種部位的解說與變化。在第3章，對於角色性格與人品等內心層面，將解說藉由身體動作與持有物增添特色，藉此表現的應用內容。而在卷末，收錄了各種眼睛種類與髮型改編等部位的變化，請用在自己的角色身上改變印象，享受自由改編的樂趣吧！

對於拿起本書的人，若能幫助各位創造出充滿魅力的角色，將是我們的榮幸。

STUDIO HARD Deluxe

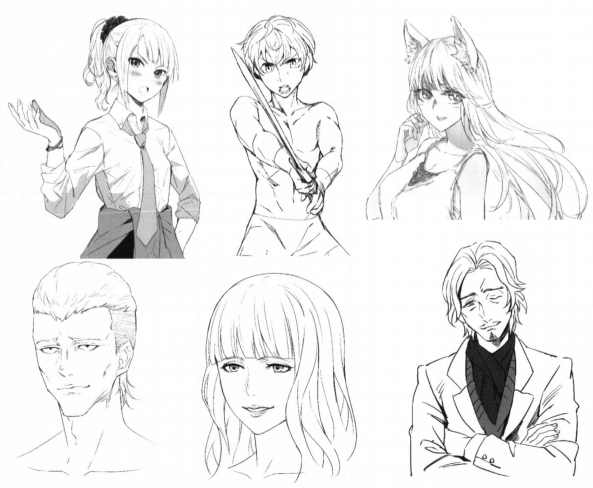

本書的使用方式 how to use this book?

●了解角色的分別描繪方式＆作為資料使用

本書是加強分別描繪方法的解說書，讓你能畫出插畫與漫畫中不同角色的外表與特色。由於收錄了以豐富作品風格描繪的各種角色插畫與製作重點，因此也能作為角色創造的資料使用。

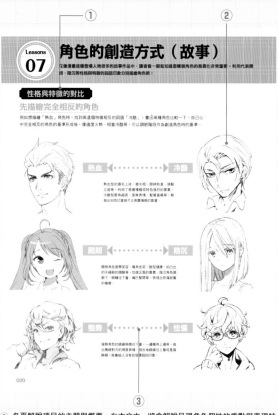

① 各頁解說項目的主題與概要。在本文中，將會解說呈現角色個性的重點與表現特色等訣竅。

③ 相反的性格與特色和連接兩者的雙向箭頭。在本書使用了利用這個對比的矩陣表來創造角色。

② 角色的範例插畫。如臉部和身體的部位、表情、體格、角色插畫等，刊出了種類豐富的插畫。

④ 各插畫的解說與重點。依每個範例解說表現角色性時的重要要素與描繪方式。

●關於各章

第1章　分別描繪的基礎

角色的個性與特色依何者判斷、表現哪些部分才是重點等，介紹這些基礎知識。後半部利用矩陣表解說實際創造角色的手法。

第2章　分別描繪外表

眼睛、鼻子、嘴巴等臉部部位與成長度不同的體格等，對外貌影響較大的部位詳細分類後刊出，各別解說分別描繪的訣竅。

第3章　藉由動作表現個性

利用身體動作與表情變化，不只臉型或體型等外貌上的特色，也解說藉由動作表現個性的方法。

特別編輯　角色部位變化

包含對臉部印象帶來極大影響的眼睛，介紹有助於改變角色印象、分別描繪外表的各種部位。

CONTENTS

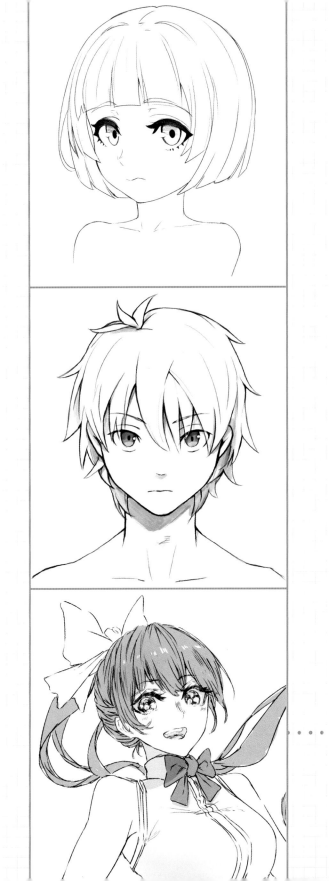

第1章
分別描繪的基礎

表現角色個性的重點

分別描繪多名角色時,讓各人的個性呈現差異,使觀看者一眼就能看出是非常重要的事。為了正確傳達出創作者的意圖,請記住一般人判斷角色個性的重點。

外表

角色的第一印象外表也很重要

人的第一印象由外表決定,正如這句話所說,我們從眼見的資訊理解許多事情。這在角色身上也一樣,從外貌的印象能想像大致的性格與特徵。

▼神色不安的女孩

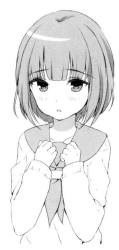

○羞怯
○不擅言詞
○喜歡安靜的地方

▼表情嚴肅的男性

○很認真
○任何事都會確實做好
○動作俐落

▼體格健壯的男性

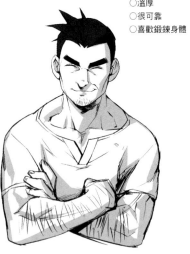

○溫厚
○很可靠
○喜歡鍛鍊身體

▼挺胸的馬尾女孩

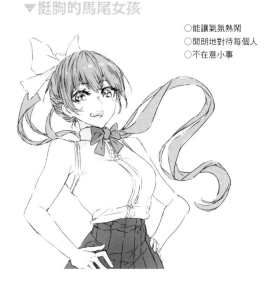

○能讓氣氛熱鬧
○開朗地對待每個人
○不在意小事

動作與表情

呈現在性格、個性、臉部與動作上

動作與表情強烈呈現出該名人物的性格與個性。即使同樣是笑容，如果性格開朗就會笑容滿面動作誇張；如果性格黑暗就只有嘴角輕微上揚加上平靜的動作等，藉由臉部與身體動作的差異，就能表現出角色的個性。

與其他角色的關係性

在對話與故事中出現全新的一面

即使同一名人物，面對喜歡的人和不善於應付的人，說話時的態度和表情就會改變。藉由角色的對話與故事上的發展等，描繪之前沒有的表情與活躍，就能讓觀看者對角色全新的個性留下印象。

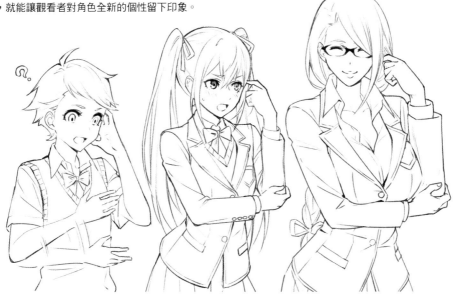

決定角色印象的部位

在上一節提到角色的個性與外表的重要性。那麼，實際上決定外表印象的，是身體的哪個部位呢？就讓我們依男女分別檢視影響特別大的部位。

女性

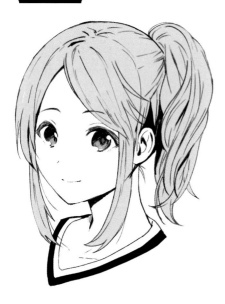

◀ 臉部和髮型

最能影響角色印象的部位。藉由眼睛、鼻子、嘴巴的形狀與配置所造成的臉型和髮型差異，可以顯得成熟或孩子氣。

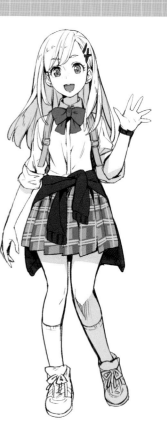

▶ 服裝、小配件

學生服等制服能輕易表現出角色的所屬。便服或小配件類是服裝喜好及喜歡什麼的判斷基準。

▶ 身材胖瘦程度

標準身材可以開心過日子，體弱多病在日常生活中會很辛苦……像這樣不只性格，這也是能讓人想像平常生活的重點。

▶ 表情的變化

表現角色內心想法的重要要素。表情變化越大就越開朗、有活力；變化越小則越靦腆、溫順。藉由大小強弱能表現個性。

男性

▶臉部和髮型

和女性同樣是影響印象的重要部位。輪廓比女性更銳利，頭髮短就會看起來爽朗有男人味，具備男性特有的要素。

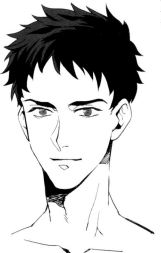

▶體型與肌肉

比起女性脂肪較少，所以身上的骨骼和肌肉很顯眼。藉由在胸腔、腹部和手臂等處加上的肌肉量，能表現男人味和強悍。

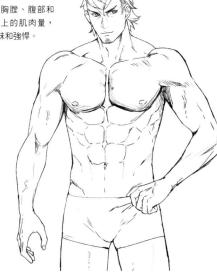

▶年齡增加的表現

由於皮膚和肌肉老化，衰老的身體變成有酷帥沉穩的味道，能表現出年輕男性所沒有的成熟魅力。

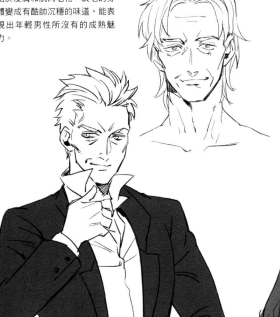

▶服裝、小配件

和女性同樣藉由制服和便服能表現所屬與喜好。另外，像眼鏡等戴在臉上的小配件能使臉部的印象突然改變。

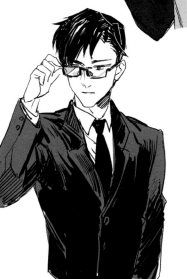

藉由分別描繪臉部所表現的特徵

表現角色的個性時，分別描繪臉部特別重要。與性格印象和外表魅力直接有關的臉型和年齡，藉由組合眼睛、鼻子、嘴巴、頭髮、輪廓等臉部部位就能表現。

臉型

如溫柔的臉型、冷酷的臉型、肥胖的臉型等，描繪反映出角色性格與個性的臉部。如果想呈現溫柔的表情，畫出嘴角上揚的嘴巴變成笑臉等，稍微添加表情正是重點。

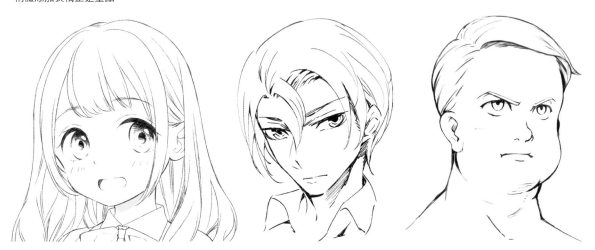

年齡

年紀越小的孩子臉越圓、眼睛越大，隨著成長臉會拉長，而眼睛相對於臉部的比例則會逐漸變小。若能記住符合年齡的臉部部位配置，無關作畫的筆觸都能正確地表現出老幼的差異。

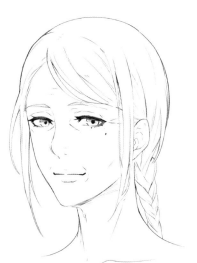

臉部部位

決定臉部特性的部位，大致可區分為眼睛、眉毛、鼻子、嘴巴、髮型、輪廓這6種。一起來看看各個部位的形狀所表現的要素。

▶眼睛　意志的強弱、溫厚或冷淡等，與角色性格印象有直接關係的部位。除了依照年齡會大小不同，也有女性畫得較大，男性畫得較小的傾向。

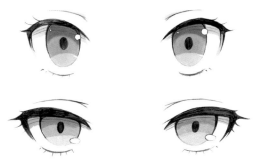

▶眉毛　粗細與表情的精悍和深度有關。幾乎和眼睛為一組同時描繪，表情會藉由眉毛形狀改變，所以是表現情感時必需的部位。

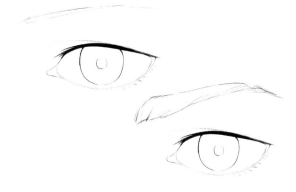

▶鼻子　寫實的鼻子存在感很強烈，所以在圖畫中描繪時經常省略這個部位。簡單的鼻子看起來年輕，畫出鼻孔的偏寫實鼻子則看起來成熟，也可以用於年齡的表現。

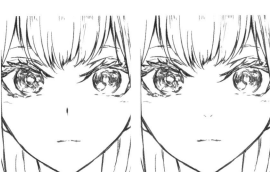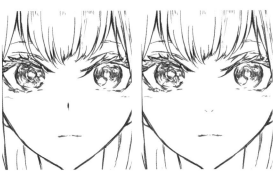

▶嘴巴　嘴角上揚則表情柔和，下降則看起來強硬。和鼻子同樣描繪時經常省略，藉由下脣的線條呈現立體感。

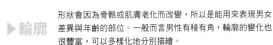

▶髮型　藉由長度表現女人味和男人味，依造型設計方式能顯得年輕或成熟，按照髮束翹起的樣子表現出積極或內向的性格等，是能帶來豐富變化的部位。

▶輪廓　形狀會因為骨骼或肌膚老化而改變，所以是能用來表現男女差異與年齡的部位。一般而言男性有稜有角，輪廓的變化也很豐富，可以多樣化地分別描繪。

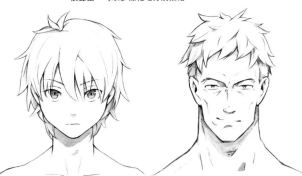

藉由分別描繪身體所表現的特徵

男性和女性的身體有明顯的兩性差異，男性的特徵是整體肌肉隆隆，女性則是整體帶有圓弧。藉由女性獨有的胸部與臀部的形狀，以及肌肉和脂肪量，分別畫出體格的差異吧！

男女的兩性差異

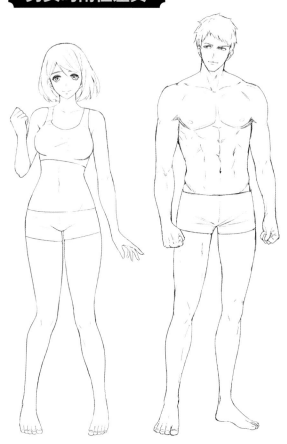

◀ 胸部與腰部的形狀

女性的胸部有渾圓隆起的乳房。男性的胸部肌肉隆起，胸腔較厚。女性的腰部由於骨盆較寬，所以從腰部到腳要畫出平滑的曲線。男性的腰部較細，是線條直直往下降的腰部。

◀ 身體的輪廓

女性的身體脂肪較多，不太會浮現肌肉的線條，全身帶有圓弧。男性由於脂肪少，骨骼與肌肉發達，所以不僅胸部、腹部、肩膀、雙腿等整個身體的肌肉線條會立體地浮現，輪廓也是有稜角的直線型。

◀ 身高的差距

男女的平均身高以成長期為分界點，無論哪個年齡層男性都高了10～13cm。若是一般體格，男性角色要畫成比女性角色高出半顆頭。

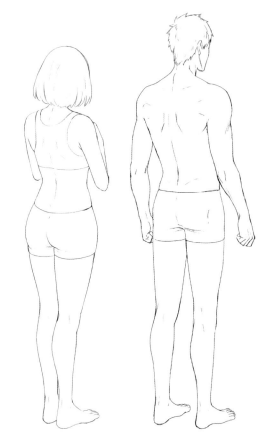

▶ 女性的背面

比起男性兩肩寬度較窄，腰部位於較高的位置。下半身臀部的肉較多，畫成往後方突出的曲線。

▶ 男性的背面

兩肩寬度較寬，軀幹呈倒三角形的形狀。臀部的肉較少，往內側凹陷。比起女性背闊肌和腰部周圍的肌肉，手肘和膝蓋後面的骨頭和肌肉線條清楚浮現。

胸部與臀部的形狀

女性的胸部有個人差異，胸部越大就越渾圓隆起，變成從胸部下垂的形狀。臀部的肉也同樣有個人差異，苗條的人會是緊實較少的曲線，體態豐盈的人則要畫出圓弧，浮現臀部的形狀。

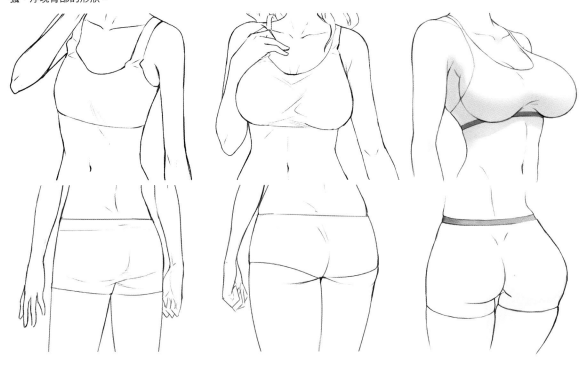

肌肉和脂肪量

肌肉量較少時不易有陰影，會是平面的身體，肌肉增加時隆起的肌肉會形成陰影變得立體。肥胖時脂肪會使手臂和腹部等全身鼓起，變成平坦的印象。

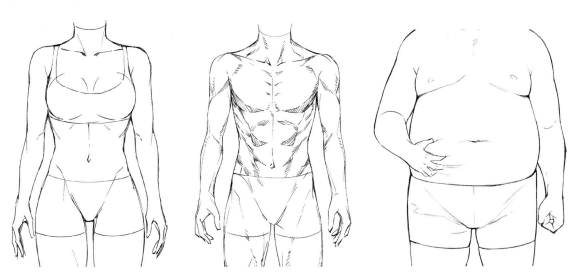

Lessons 05 動作的種類

表現性格與個性的舉止，是由感覺有女人味和男人味的動作組合而成。從手腳的動作到指頭，記住發揮男女「味道」的動作並且靈活運用吧！

感覺有女人味的身體動作

▶往內側的動作

內八、兩臂靠近等，手腳朝向身體內側或是靠近的動作。令人覺得很溫順細膩，是特別適合年輕女孩的動作。

▶手臂靠近身體

腋下夾緊讓上臂靠近身體的動作。是往內側的一種動作，無關手掌的形狀，是女孩子的印象很顯著的姿勢。

▶雙手抱在胸前

雙手合十的動作，往內側的一種動作。雙手合十會給人沉穩的印象，令人聯想到溫柔、脆弱、溫和等個性與氣質。

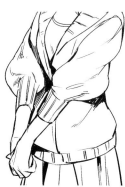

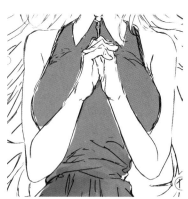

▶觸碰頭髮與手臂

觸碰自己身體一部分的動作。感到不安時或是尚未向對方敞開心房時容易出現的動作，適合表現內向的性格或怕生的角色等。

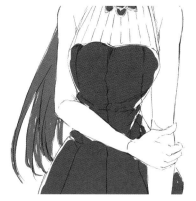

女性的手指動作

▶張開、無力

手打開，或是手指不用力，自然狀態下的動作。為了給予開放感或放鬆的印象，和喜歡的人見面時，或是和對方對話時是很有效的動作。

▶優雅地放著

手指輕輕地放在身體或物品上的動作。柔軟的指尖和指頭若無其事優雅的動作，加強女性的印象就會顯得很可愛。

▶手指伸直

食指伸直的姿勢。有女人味的柔軟手指伸直突出，予人成熟的印象。中指、無名指和小指不太用力地浮起正是重點。

▶輕輕握拳

拇指以外的手指輕輕握住的狀態。適度用力的樣子，令人感受到柔和與溫和的氣質。

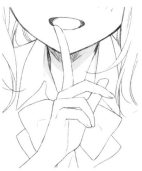

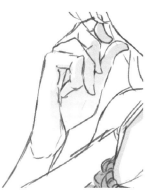

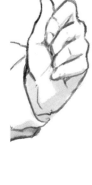

應用到男性角色

有女人味的動作也能用於男性角色。容貌稚嫩的男孩手臂靠近身體做出搔臉頰的姿勢，便有溫柔的印象（左）。容貌端正的青年稍微握拳，便有舉止柔和的印象（右）。能有效地表現溫柔與柔和感。

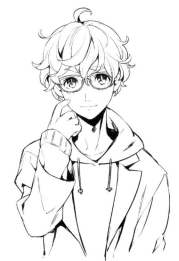

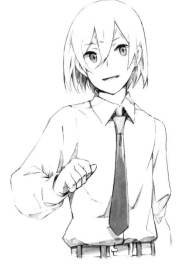

感覺有男人味的身體動作

▶手臂和腿部往身體外側張開

手肘張開，雙腳打開等，手腳往身體
外側打開的動作。呈現解放的、豪邁
的氣質，加強有男子氣概的印象。

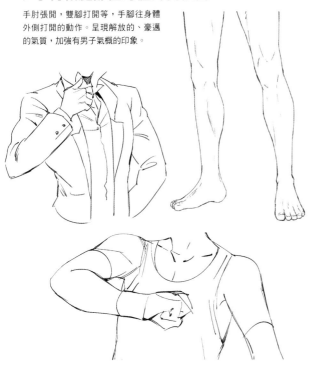

▶身體無力

肩膀放鬆的姿勢。適度的無力感讓
人感覺沉穩或從容。而另一方面，
太過無力會看起來很散漫，變成吊
兒郎當的印象。

▶手叉腰

手叉腰手肘張開的狀態。往外側打開的一種動
作，予人有威嚴或自大的印象。依照角色的臉孔
也會看起來很可靠，不過若是討人厭的角色，也
會看起來自以為了不起。

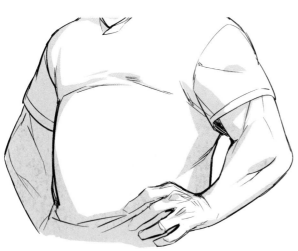

▶雙手抱胸

雙手緊抱胸前的狀態。雖是感
覺沉穩可靠的姿勢，但也是在
防範對方時會出現的動作，依
照角色的表情會使印象改變。

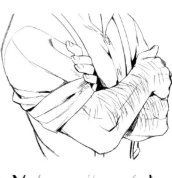

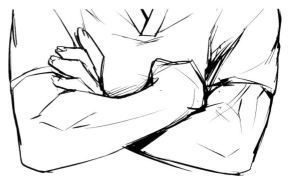

男性的手指動作

▶緊握

手指用力握緊的狀態。手背浮現青筋變成凹凸不平的外表，有用力變硬的印象。

▶抓住

用力抓住物品的狀態。男性的指頭骨頭明顯，所以外表也有凹凸不平變硬的印象。

▶用力

力量集中在指頭手握住的動作。令人想像到戰鬥的威嚇性動作，很適合力量型角色或好戰型角色的姿勢。

▶振臂高揮、豎起大拇指

握拳，或是豎起大拇指的姿勢。用來激勵對方或是讓對方安心的姿勢，很適合可靠的大哥或摯友角色等。

應用到女性角色

女性角色利用男性的動作也是有效的手段。活潑的女孩用力振臂高揮，像男孩的個性就會很突出（左）。如果表情嚴肅的女性做出手叉腰的姿勢，就會感覺是帶領大家的可靠領導者（右）。

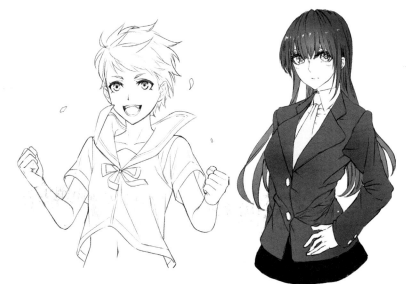

角色的創造方式（插畫）

描繪原創角色的插畫時，必須光憑圖畫中的要素讓人知道角色的個性和主題。以封面插畫為例，一起來看看分別描繪個性不同的角色實例。

❶思考角色設定

以外表清楚易懂為優先

基於個性截然不同的3人這個主題，思考作為主角的主要角色與襯托畫面的配角。
除了傲嬌、運動型、性感等在外觀上凸顯角色性格，3人也變更體型做出差異。

▼傲嬌女主角（主角）　　　　▼運動型（配角）　　　　▼性感（配角）

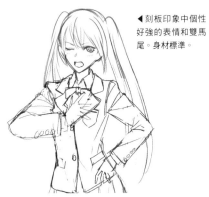

◀刻板印象中個性好強的表情和雙馬尾。身材標準。

◀想像為學妹，活潑有活力的類型。身材苗條。

◀想像為學姊，成熟的大姐型。身材豐盈。

❷畫出一幅畫的姿勢草圖

思考主角特別顯眼的平衡

畫出幾個草圖範例。主角擺在中間，思考各角色的個性能清楚傳達的配置與姿勢。傲嬌女主角兩眼張開，一面手放在前面強調向讀者訴說的動作，一面採用後面的運動型不會過於顯眼的C範例。

▼Ⓐ站姿　　　　　▼Ⓑ坐姿＆站姿　　　　　▼Ⓒ站姿變換

❸決定角色的配色

思考令人看向主角的組合

顏色的組合也是與角色印象有關的要素。封面最好是明亮顯眼的色調，一面吸引觀看者的目光，一面讓人最先看向封面上3人中的傲嬌女主角，要注意這樣的組合。

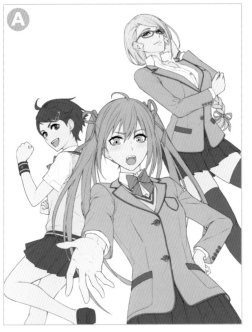

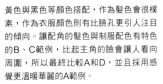

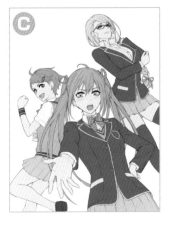

黃色與黑色等顏色搭配，作為髮色會很樸素，作為衣服顏色則有比臉孔更引人注目的傾向。讓配角的髮色與制服配色有特色的B、C範例，比起主角的臉會讓人看向周圍，所以最終比較A和D，並且採用感覺更溫暖華麗的A範例。

❹收尾完成

塗色並加上收尾的效果便完成。別讓運動型的髮色太沉穩，一部分髮束挑染成明亮顏色。在此加上標題標誌和背景便成了封面圖畫。

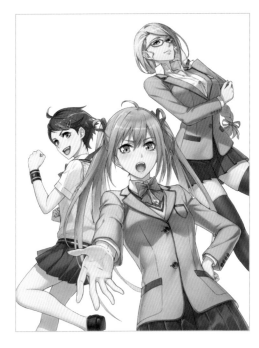

Lessons 07 角色的創造方式（故事）

在像漫畫這種登場人物很多的故事作品中，讀者看一眼就知道是哪個角色的差異化非常重要。利用代表開朗、陰沉等性格與特徵的詞語印象分別描繪角色吧！

性格與特徵的對比

先描繪完全相反的角色

例如想描繪「熱血」角色時，找到與這個特徵相反的詞語「冷酷」，畫出兩種角色比較一下。自己心中完全相反的角色的基準形成後，像適度火熱、相當冷酷等，可以調節階段作為創造角色時的基準。

熱血 ◄••••••••••► 冷酷

熱血型的眉毛上挑、眉毛粗、眼神耿直、頭髮立起等，利用了感覺積極或特色強烈的要素。冷酷型眼角細長、面無表情、髮質直順等，散發出知性印象與不太表露情感的氣質。

開朗 ◄••••••••••► 陰沉

開朗角色面帶笑容、嘴角含笑、臉型健康、如凸出的天線般的頭髮等，加進正面的要素。陰沉角色頭朝下、眼睛往下看、嘴巴緊閉等，表現出悲傷寂寞的模樣。

強勢 ◄••••••••••► 怯懦

強勢角色的視線稍微往下看，一邊嘴角上揚等，做出蔑視對方的得意表情。相反地視線往上看或是搔臉頰，就會給人沒有自信懦弱的印象。

常識型 ◄••••••••► 打破常規

眉毛下垂或嘴角含笑等，接納對方聽他說話的態度，這種角色看起來具備常識。用裝飾品打扮、在制服加上荷葉邊等，令人不知在想什麼的角色，打破常規有種無法溝通的印象。

認真 ◄••••••••► 不認真

眼鏡加上眉毛上挑、頭髮綁起來、推眼鏡的手指等，散發出勤奮學習嚴守規則的氣質，令人感受到認真的態度。不認真的角色襯衫領口深深地打開，用壞心眼的眼神加強粗野的印象，散發出不被校規束縛的氣質。

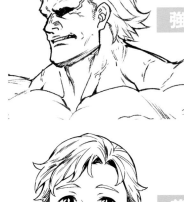

強悍 ◄••••••••► 弱小

現實中不可能有的肌肉隆起，加上浮現的血管，眼珠全黑看不見瞳孔的描寫，表現出超世脫俗的強者印象。另一方面弱小的角色，不僅體格沒有特徵，表情也有點不可靠的印象，表現出非常無能的樣子。

善人 ◄••••••••► 惡人

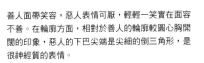

善人面帶笑容，惡人表情可厭，輕輕一笑實在面容不善。在輪廓方面，相對於善人的輪廓較圓心胸開闊的印象，惡人的下巴尖端是尖細的倒三角形，是很神經質的表情。

製作矩陣表

自由組合對比擴大構想

上一頁的對比準備兩種呈十字交叉縱向橫向排列，就能製作擁有多個不同特徵的角色的矩陣表。用於矩陣的對比只要在自己心中成立，無論是什麼都行，透過自由組合能產生平常想不到的點子，或是在整理創造的角色時能派上用場。

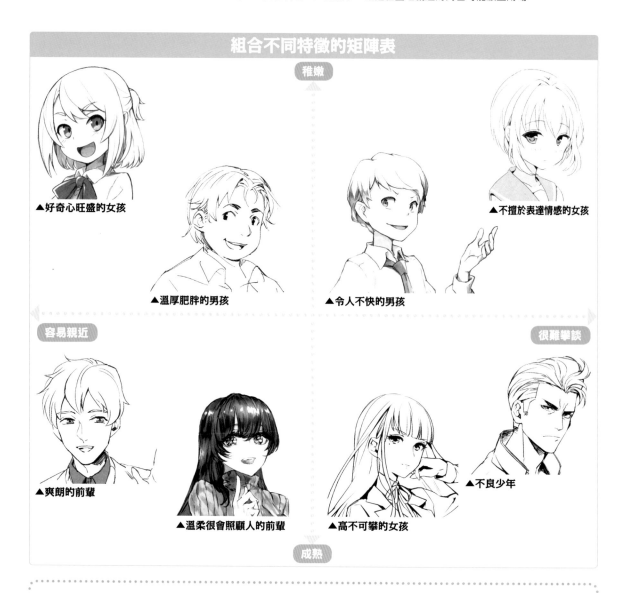

組合不同特徵的矩陣表

稚嫩

▲好奇心旺盛的女孩

▲溫厚肥胖的男孩

▲令人不快的男孩

▲不擅於表達情感的女孩

容易親近

很難攀談

▲爽朗的前輩

▲溫柔很會照顧人的前輩

▲高不可攀的女孩

▲不良少年

成熟

可用於角色對比的要素

大人⇔小孩、理性⇔感性、狂野⇔優雅、強勢⇔怯懦、大好人⇔壞心眼、
調皮⇔乖巧、積極⇔消極、純真⇔邪惡、謙虛⇔傲慢、樸素⇔講究、富裕⇔貧窮、
神經質⇔感覺遲鈍、博學多聞⇔無知、率直⇔難以取悅、多嘴多舌⇔沉默寡言、室內⇔戶外　等等

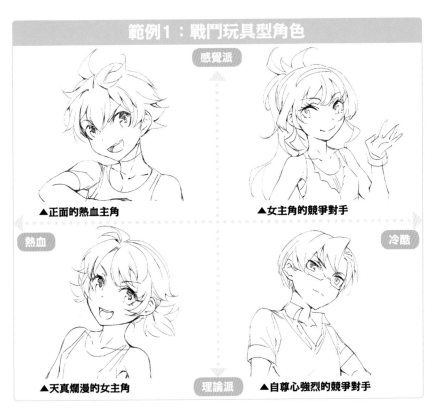

範例1：戰鬥玩具型角色

感覺派

▲正面的熱血主角

▲女主角的競爭對手

熱血

▲天真爛漫的女主角

冷酷

理論派 ▲自尊心強烈的競爭對手

◀具有戰鬥要素，適合兒童觀賞的玩具動畫中登場的角色，相對於憑情感與感覺行動的直覺型主角，冷酷知性的競爭對手等對照型角色有時會登場。

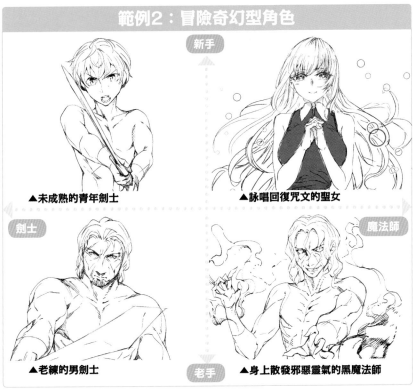

範例2：冒險奇幻型角色

新手

▲未成熟的青年劍士

▲詠唱回復咒文的聖女

劍士

▲老練的男劍士

魔法師

老手 ▲身上散發邪惡靈氣的黑魔法師

◀使用劍與魔法的奇幻世界的角色。如果主角是未成熟的新手，通常會有資深角色指引道路，或是有惡人擔任在前方阻撓的角色。

加強角色造型的提問術

　　無法順利創造角色時，要對自己提出深入探索設定的問題。該名角色的夢想與經歷、特技與喜好、無法說出口的祕密等，以提問的形式詢問自己：「這名角色想做什麼？」「之前發生過哪些事？」之前沒想到的設定便會成為問題的答案浮現在腦中。

　　問題能挖掘出連作者自己也沒察覺到的角色全新魅力，即使是不能立即反映在容貌上的要素，也會出現在細微的表情或動作上，讓角色更有深度。

▶高貴的女騎士

Q. 她想做什麼？
她想為父親報仇。

Q. 她度過怎樣的人生？
生為頗負盛名的騎士的女兒，受到父親教導騎士的自尊與劍術技巧。某一天，父親被人殺害以後，便出外旅行尋找殺父仇人。

Q.有什麼特技？
從年幼期鍛鍊的劍術。

Q.是怎樣的性格與容貌？
認真誠實。無法扔下有困擾的人不管。眼神帶有強烈的意志。用父親生前送她的緞帶綁頭髮。
……諸如此類。

▶沉穩的中年男性

Q.他度過怎樣的人生？
有潛力的演員，做過業務員等許多工作，之後繼承親戚的布莊，過著半隱居的生活。對於從沒錢的日子一路支持自己的妻子抬不起頭。

Q.有無法說出口的祕密嗎？
最近瞞著妻子去報名參加市民劇團的甄選。

Q.有什麼特技？
業務員時期學會的看穿對方興趣的技能。

Q.是怎樣的性格與容貌？
人生經驗豐富，待人和善，性格沉穩。平時穿著和服店。
……諸如此類。

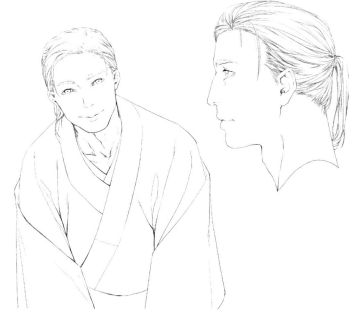

第2章
分別描繪外表

分別描繪外表的重點

想要分別畫出角色截然不同的外表，必須在臉部的部位，及身體的部位增添大幅變化。在此介紹臉部與身體特別會對外表帶來影響的部位。

變更臉部的部位

能對臉部的外表增添大幅變化的部位，大致可分成髮型、眉毛、眼睛、鼻子、嘴巴、輪廓這6種。即使一項沒有大幅差異，變更兩、三個部位，就能和原本角色的臉變成完全不同的印象。

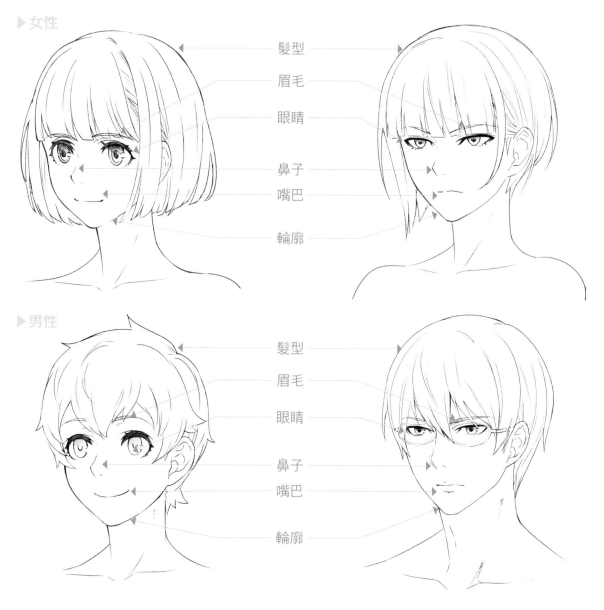

▶女性

髮型
眉毛
眼睛
鼻子
嘴巴
輪廓

▶男性

髮型
眉毛
眼睛
鼻子
嘴巴
輪廓

變更身體的部位

對身體的外表增添大幅變化的部位，若是女性可以舉出肩膀和手臂的線條、胸部的大小、腹部的肉、腰圍和臀部的大小、腿的粗細、腳尖的形狀等。男性則是斜方肌所在的頸部周圍、肩膀和手臂、胸部和腹部、大腿等有較大肌肉的地方差異會很明顯。讓身高有差別也是簡單明瞭的差異。

▶女性

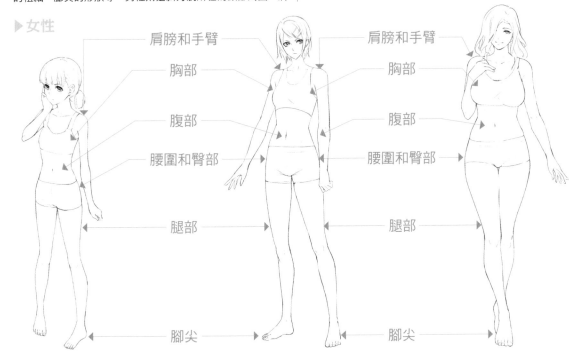

肩膀和手臂
胸部
腹部
腰圍和臀部
腿部
腳尖

▶男性

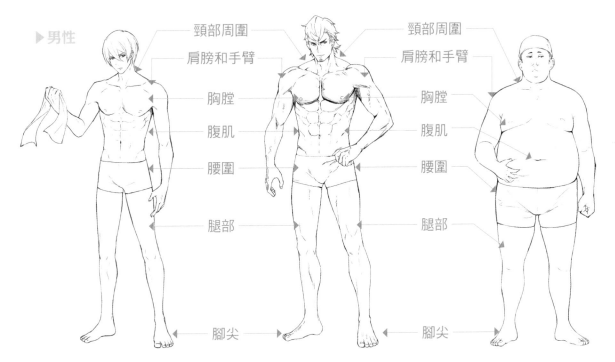

頸部周圍
肩膀和手臂
胸膛
腹肌
腰圍
腿部
腳尖

眼睛的分別描繪方式

眼睛是大幅影響臉部印象的重要部位。女性化或男性化的眼睛形狀、角度與大小、睫毛多寡等，在構成眼睛的要素增添變化，分別描繪符合角色性格與年齡的眼睛吧！

眼睛的構造

▶ 女性的眼睛

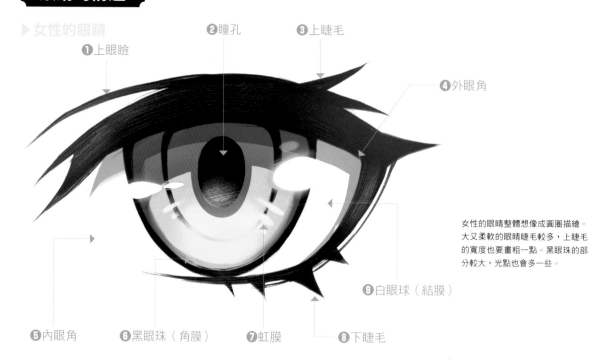

❶ 上眼瞼
❷ 瞳孔
❸ 上睫毛
❹ 外眼角
❺ 內眼角
❻ 黑眼珠（角膜）
❼ 虹膜
❽ 下睫毛
❾ 白眼球（結膜）

女性的眼睛整體想像成圓圈描繪。大又柔軟的眼睛睫毛較多，上睫毛的寬度也要畫粗一點。黑眼珠的部分較大，光點也會多一些。

▶ 男性的眼睛

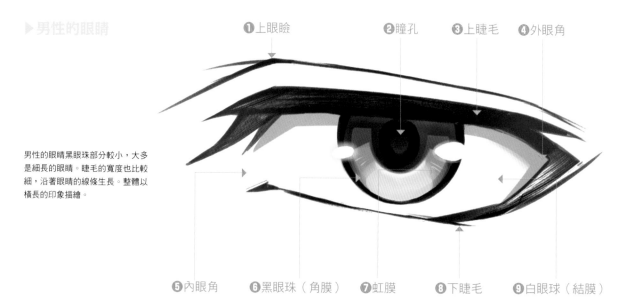

男性的眼睛黑眼珠部分較小，大多是細長的眼睛。睫毛的寬度也比較細，沿著眼睛的線條生長。整體以橫長的印象描繪。

❶ 上眼瞼
❷ 瞳孔
❸ 上睫毛
❹ 外眼角
❺ 內眼角
❻ 黑眼珠（角膜）
❼ 虹膜
❽ 下睫毛
❾ 白眼球（結膜）

依眼睛大小和角度改變印象

眼睛越大年齡就越年輕、稚嫩，相反地眼睛越小則看起來老成。另外，光是改變外眼角的角度
也會使印象改變。外眼角下垂便成了溫和的下垂眼，外眼角上揚變成上吊眼，則會給人凜然好
強的印象。

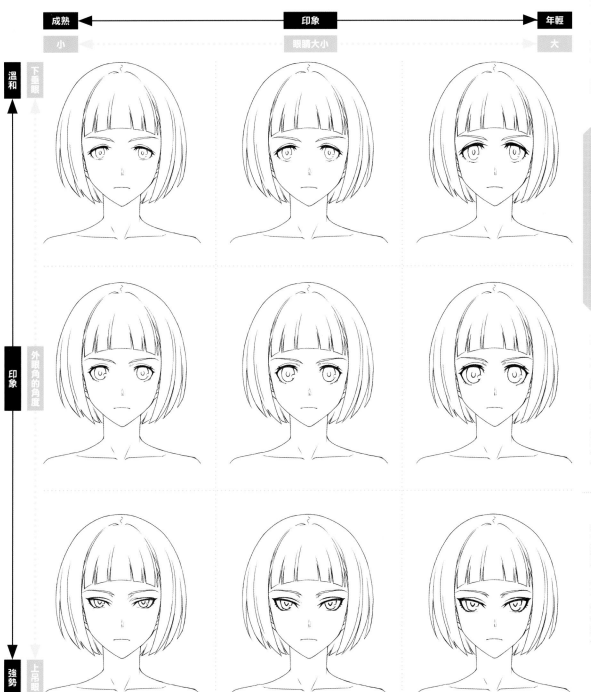

依有無睫毛改變印象

▼沒有睫毛

予人自然開朗的印象。適合描繪小孩等天真無邪純真的角色時。

▼有上睫毛

描繪眼睛大的女孩和中性的男孩時很適合的睫毛添加方式。予人可愛的印象。

▼有上睫毛（較多）

濃密較多的睫毛，給人眼睛水汪汪地張開的印象，所以就算是同樣大小的眼睛也會看起來較大。

▼有下睫毛

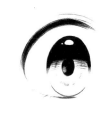 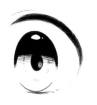

畫出下睫毛能使角色的眼神看起來稚嫩。另外看起來也像下垂眼，給人很溫柔的印象。

▼有上下睫毛

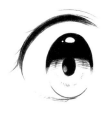 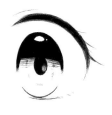

上下有睫毛能一口氣給人女孩子的印象。看起來也像略施脂粉。

▼有上下睫毛（較多）

睫毛量多畫一點，便成了像是有化妝的水汪汪大眼睛。在描繪化妝風格的眼睛時，是很適合的睫毛描繪方式。

依眼睛的表情改變印象

正如有句話說：「眉目傳情」，眼睛也會依照情緒產生各種表情。利用有表情的眼睛，更容易表現角色的性格。

▼微笑的眼睛

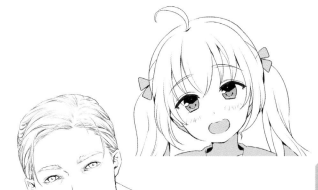

微笑的眼睛給人溫和溫柔的印象。老成、性格沉穩的角色在笑時常見的眼睛。

▼中性的眼睛

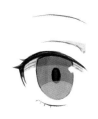 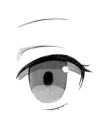

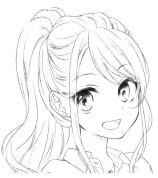 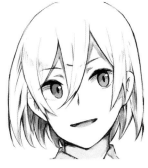

沒有太大的表情，標準的眼睛。主角型角色常用的眼睛描繪方式。

▼憤怒的眼睛

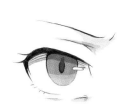 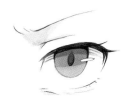

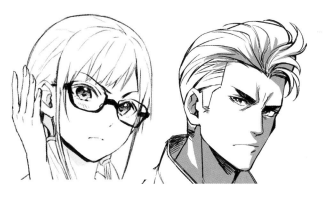

適合性格好強氣質剛強的角色的眼睛描繪方式。也可以用於想給人不高興的印象時。

其他變化請翻到P.148

眼睛形狀的種類

眼睛形狀的個人差異極大,不論男女皆有各種形狀。即使是類似種類的眼睛,
依眼睛張開的樣子、大小和睫毛量等細微部分的差異會使印象改變。

女性類型

▼稚嫩的眼神

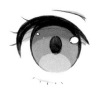 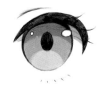

流露情感的渾圓大眼。感覺稚嫩的眼睛形狀。上下加上睫毛就會看起來更像女孩子。

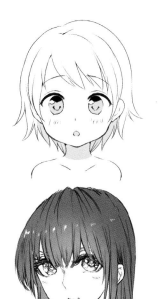

▼凜然的眼神

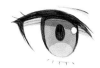 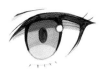

外眼角銳利能給人凜然的印象。很適合認真的角色或冰山美人型角色的眼睛形狀。

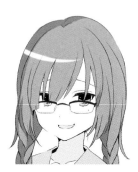

▼眼瞼下垂的眼睛

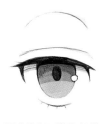 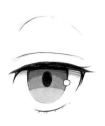

像是掛在瞳孔上眼瞼下垂的眼睛形狀,給人想睡覺,或是很溫順的印象。這種眼睛形狀
也適合無法猜測情緒的角色或風格獨特的角色。

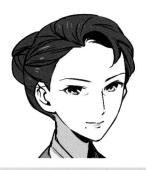

▼成熟的眼神

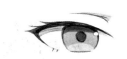

成熟女性的眼睛外眼角銳利,眼睛整體畫成細長形。睫毛多一點,就能呈現有妝容的女
人味。

其他變化請翻到P.144

男性類型

▼稚嫩的眼神

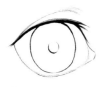
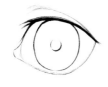

和畫女性的稚嫩眼神時一樣，整體想像成又圓又大的形狀便顯得稚氣。想讓男女有差別時，就藉由睫毛的長度與寬度來調整。

▼凜然的眼神

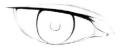
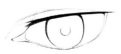

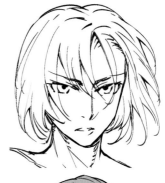

酷帥角色和性格冷靜的角色常見的眼睛形狀。睫毛的寬度較細，特色是外眼角上抬。

▼圓溜溜的眼睛

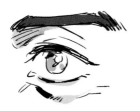

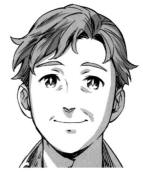

圓溜溜的大眼睛。若是男性，經常用於不忘少年心的大叔角色或性格溫和的角色。

▼細長的眼睛

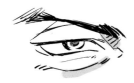
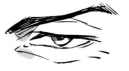

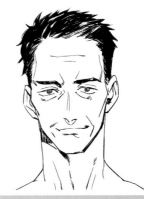

外眼角又細又銳利的細長眼睛，予人有威嚴、嚴厲的印象。很適合累積人生經驗的中老年大叔的眼睛形狀。

其他變化請翻到P.146

眼睛的描繪範例（女性）

眼睛依照形狀、顏色與表情會使角色的印象大為改變。尤其女性角色瞳孔較大，上色方法也有各式各樣的作法。在此將介紹畫女性角色的美麗藍色眼眸的一個例子。

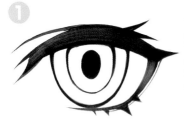

① 畫出紮實的上睫毛、雙重線和瞳孔的線條，再加上下睫毛。使用具有傳統感、露出飛白的毛刷筆，睫毛反射光芒的樣子就會看起來很自然。

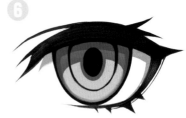

⑥ 在瞳孔上側塗上上眼瞼的陰影。用比瞳孔的漸層更濃的藍色塗色，瞳孔明亮色調的部分就會很突出。

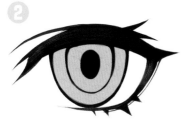

② 瞳孔和白眼球的部分塗底。之後思考加入光點和陰影，瞳孔塗成略暗的淡藍色。

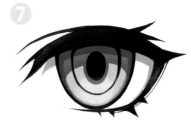

⑦ 在瞳孔下側稍微加入光點。使用比基底的淡藍色更白的顏色，一邊使濃淡界限模糊一邊描繪。

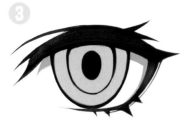

③ 在白眼球的部分畫出陰影。上眼瞼造成陰影的部分，用帶有淡紅色的灰色塗色。在接近外眼角的部分，加上細微的陰影。

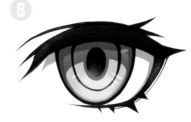

⑧ 在瞳孔周圍添加光澤與光芒。因為現實中的眼球是球體，以瞳孔為中心呈放射線狀稍微加上光芒，就能表現出眼眸閃耀的印象。

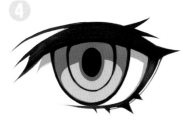

④ 塗上瞳孔的漸層部分。用比基底的淡藍色更濃的藍色，以瞳孔為中心如畫曲線般塗色。

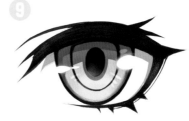

⑨ 在瞳孔加上光點。雖然形狀與位置沒有正確答案，不過在此將橢圓形的光點分成左右，稍微使濃淡界限模糊並加入一大一小的光點。

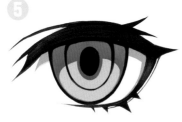

⑤ 在④塗色的瞳孔周圍，稍微加上比④更濃的藍色。讓明暗清楚，加深藍色來加強瞳孔的印象。

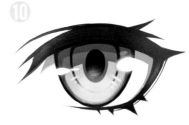

⑩ 調整瞳孔的線條畫顏色。塗角色的肌膚時為避免出現不協調，要在線條畫加上紅色。另外，考量照射在角色整體的光線，在線條畫的左右稍微加上光芒。

眼睛的描繪範例（男性）

男性的眼睛比起女性角色通常會畫成橫長。瞳孔的尺寸較小，而表現方式也會依照畫風而有各種類型。在此介紹知性褐色瞳孔的畫法作為一個例子。

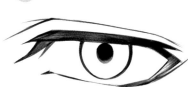

1 畫眼睛的線條畫。成年男性的眼睛比女性小一點，瞳孔也畫成小一圈。

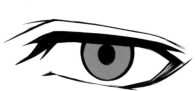

2 瞳孔和白眼球塗底。雖然可以自由挑選顏色，不過在此選擇重視沉穩男人味，比較陰沉的褐色。基底用不會太暗，也不會太亮的無光澤褐色塗色。

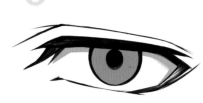

3 塗上在白眼球形成的陰影部分。雖然上眼瞼造成陰影，不過因為睫毛比女性稀薄，所以加上略細的陰影。

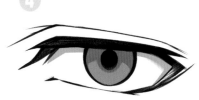

4 塗上瞳孔的漸層部分。用比基底略濃的褐色塗色，包圍瞳孔般塗成弧形。

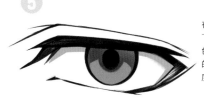

5 在④塗色的瞳孔漸層部分下側稍微塗上較濃的褐色。如果基底顏色是較暗的顏色，便容易呈現有深度的知性氣質。

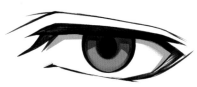

6 在瞳孔上側塗上眼瞼的陰影。使用比漸層更濃的顏色，加強眼睛的印象。另外，在瞳孔邊緣也稍微加上較濃的顏色，控制瞳孔的顏色搭配。

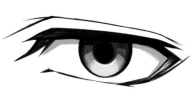

7 在瞳孔下側加上反射的光，畫出虹膜。藉由瞳孔發亮，能給人栩栩如生的印象。但是，男性的瞳孔加入太多光芒會變成可愛的印象，因此得留意。

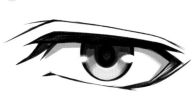

8 在瞳孔畫上光點。因為男性角色瞳孔較小，要以小一點的尺寸加上去。明度變高，就會一口氣變成朝氣蓬勃的印象。

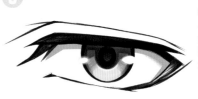

9 在瞳孔上側與上睫毛的交界線部分稍微畫上光芒，便能表現出明亮立體的眼眸。留意陰影的顏色，注意不要過於明亮。

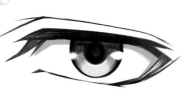

10 線條畫兩端加上紅色，讓眼睛的線條畫融入角色的肌膚。眼睛畫完後檢視角色整體，在光線照射到的部分畫上明亮的光芒便完成。

瞳孔顏色造成的印象差異

透過變更瞳孔顏色，能使角色的印象產生不少變化。除了黑色與藍色、綠色與褐色等現實中存在的顏色，一邊使用如寶石般色彩繽紛的瞳孔顏色，一邊檢視印象的變化吧！

▲黑色

對日本人來說很普遍，黑色瞳孔是很熟悉的色調。陰暗沉穩的氣質，予人知性的印象。

▲褐色

色素淡淡的瞳孔會出現的色調。比起黑色臉部整體一下子變明亮，柔和的褐色很健康，像松鼠般感覺很可愛。

▲藍色

感覺到深海，印象深刻的眼珠顏色。寒色系瞳孔不僅散發出冷酷聰明的氣質，鮮豔的色彩也給人清爽的印象。

▲淡藍色

淡藍色是柔和的淡色彩，所以使輪廓輕柔，雖是寒色系卻有種溫暖的印象。柔和的色調令人聯想到愛作夢的角色。

▲紅色

有活力，印象熱情的瞳孔。紅色令人聯想到火焰和血的顏色，所以會產生生活潑火熱的角色，或是黑暗有內幕的角色的印象。

▲綠色

綠色是能為觀看者帶來安心感的色調。也是容易令人聯想到森林與樹木的顏色，被用於自然溫和的角色。

▲金色

令人感受到高貴氣質的金色瞳孔。這種色調使人看起來更像貓，因此也加強了任性、不可思議且神祕的印象。

▲銀色

淡銀色一面散發出如黑色般沉穩的氣質，一面使眼頭變成明亮的印象。淺色調不會使輪廓太緊緻，使人想像到虛幻的角色。

◀紫色

成熟性感的色調。令人聯想到大姊型角色，夜晚的妖豔營造出神祕的氣氛。

眉毛的分別描繪方式

眉毛形狀也有個人差異，依照長短、粗細、角度、眼睛和眉毛的距離等會使臉部的印象改變。一邊對調多種眉毛組合嘗試，一邊找出符合自己圖畫的眉毛描繪方式吧！

眉毛的種類

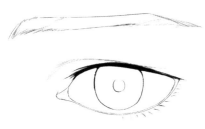

▲直線型

眉山的彎度平緩，從眉頭到眉尾以接近直線的線條畫出眉毛形狀。主要用於畫男性的眉毛時。

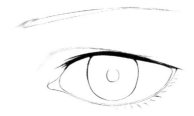

▲纖細型

眉毛寬度較細，到眉尾畫出平緩彎度的女性化眉形。畫中性男性的眉毛時，或者畫細膩的角色時也是很適合的形狀。

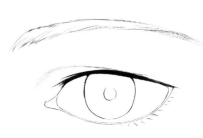

▲弧型

從眉頭到眉尾畫出平緩的彎度便是漂亮眉山形狀的眉毛。男女通用，能給人溫和溫柔的印象。

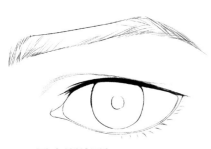

▲眉山緊密型

緊密的眉毛寬度，眉山的彎度清楚的眉形。給人強而有力的印象，是適合男性角色的眉形。

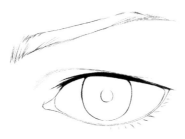

▲眉尾上揚型

眉尾沒有下降，上揚的眉形給人意志強烈，整齊認真的印象。這種眉毛非常適合誠實的男性角色。

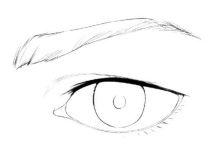

▲眉頭粗壯型

眉毛寬度較粗，眉頭緊密的眉毛。由於給人熱血的印象，很適合體格健壯的角色或活力十足的角色。

依眉毛長度和角度改變印象

▲ **普通長度＋下垂眉**

和藹且溫柔，給人性格溫和的印象。眉毛有些長度，也會給人老成的印象。

▲ **普通長度＋普通角度**

在一般的少女角色很常見，平衡良好的眉毛長度和角度。也可以用於想描繪健康有活力的開朗角色時。

▲ **普通長度＋上挑眉**

上挑眉給人性格好強的印象。想描繪意志強烈的角色或認真的角色時，是很適合的組合。

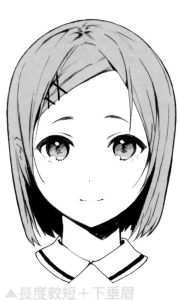

▲ **長度較短＋下垂眉**

雖然下垂眉經常給人乖巧的印象，不過眉毛短一點看起來眼睛和眉毛分開，就會給人開朗的印象。

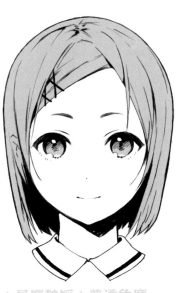

▲ **長度較短＋普通角度**

眉毛長度較短就會一口氣變成活潑的印象。這種組合很適合行動力強的主角型女孩。

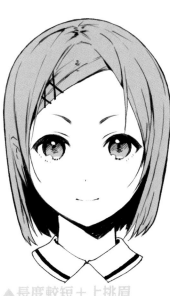

▲ **長度較短＋上挑眉**

上挑眉和較短眉毛的組合，給人言行明確，確實可靠的印象。描繪領袖型角色時十分推薦這種形狀。

鼻子的分別描繪方式

鼻子是位於臉部中心的部位，由於呈現立體的形狀，所以藉由線條和陰影的組合來表現。畫得越仔細，臉就會看起來特色越強烈，所以外貌可愛的角色傾向於省略描繪鼻子。

改變描繪量

▶寫實的描繪

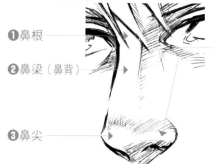

❶鼻根

❷鼻梁（鼻背）

❸鼻尖

❹鼻中隔

❺鼻孔（外鼻孔）

❻鼻翼

寫實描繪的鼻子形狀。從鼻梁到鼻尖、鼻孔、鼻翼等構成鼻子的部位全都畫出來，並且為了完成立體的鼻子，在鼻梁側面、鼻尖周圍、鼻子下方等處畫出陰影。由於陰影多，看起來臉部特色強烈，所以這種描繪方式很適合漫畫筆觸或歐美男性等輪廓深邃的角色。

▶仔細描繪

鼻尖周圍的陰影和鼻翼線條省略簡化的鼻子形狀。從鼻梁到鼻尖、鼻中隔連接的線條很有特色，在鼻梁側面和鼻子下方畫出陰影呈現立體感。由於看起來鼻子高聳，變成像洋人般印象銳利的鼻子。

▶簡單描繪

幾乎不畫出陰影，從鼻梁到鼻尖、鼻中隔的線條只有一條線的簡單鼻形。印象俐落，在日本許多漫畫或插畫中是受到喜愛的描繪方式。想強調可愛的角色甚至還會省略鼻孔和鼻梁。

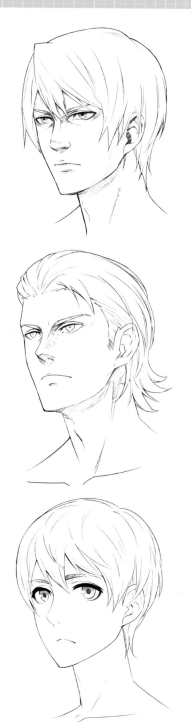

女性角色鼻子的描繪範例

▲只有陰影

只在鼻尖下方畫出陰影的鼻子。幾乎沒有鼻子的立體感，印象樸素的鼻子，很適合中小學生女孩角色的描繪方式。

▲鼻梁

用線條畫出鼻梁的陰影，表現出簡單陰影的鼻子。臉部整體給人繃緊的印象，所以能呈現出沉穩的成熟印象。

▲鼻梁＋鼻孔

除了鼻梁的陰影還畫出鼻孔的狀態。畫出鼻孔表情會看起來很可靠，女性的冷酷印象也營造出老成的氣質。

▲只有鼻孔

只畫出鼻孔的狀態。鼻子具有存在感，給人意志明確的印象。畫在眼睛和嘴巴中間略高的位置，變成擺架子、裝模作樣的表情。

▲點

從鼻尖到鼻中隔的線條，只畫一條幾乎接近點的短線的鼻子。雖然小小的卻有存在感，並強調可愛感，是適合年輕女性角色的描繪方式。

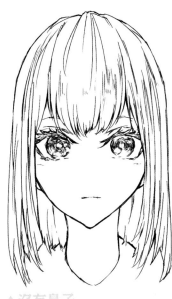

▲沒有鼻子

完全不畫鼻子的狀態。臉部整體不只變得印象俐落，也散發出年齡不詳的謎樣氣質。

嘴巴的分別描繪方式

嘴巴容易表現出喜怒哀樂等情感，在分別描繪角色時是很重要的部位。寫實和省略的嘴巴等不同的描繪、牙齒和發聲的表現等，即使細微差異也能造成巨大影響，這個部分很有特色。

呈現嘴唇的立體感

▶寫實的女性嘴巴

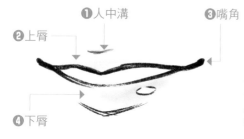

❶人中溝　❸嘴角
❷上唇
❹下唇

女性柔軟的嘴唇。想呈現立體感就要在上唇中央的人中溝畫出凹陷的線條，還有下唇下側陰影的線條。上唇和下唇用色調或顏色畫成像塗唇蜜般，下唇再加上光點的線條，就能予人更加妖豔的印象。

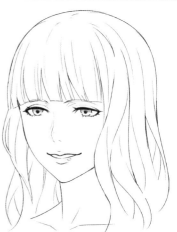

▶寫實的男性嘴巴

上唇和下唇的線條確實畫出，在嘴唇加上陰影便成了有厚度的嘴巴。在下唇線條的更下方，畫出與下巴隆起的交界線，加上陰影後嘴巴就會變得粗獷，可以強調男人味。

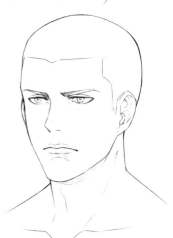

▶簡單的嘴巴

除了嘴巴的線條，上唇與下唇的線條簡化，只稍微描繪中央部分的嘴巴。依照畫風上唇的線條也經常省略，此外簡單描繪時，擦掉下唇的線條也能成立。

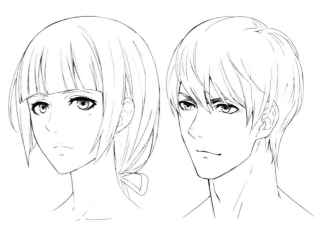

口中與牙齒的表現方式

▲只有舌頭

不畫牙齒的簡潔的嘴巴。嘴巴沒有張得太大時上排牙齒會被嘴唇遮住，所以會是這種外觀。

▲舌頭＋上排牙齒

只有畫上排牙齒便成了嘴巴大大張開的印象，表情也變得很活潑。另外，在舌頭左右畫出陰影表現出口中的深度。

▲牙齒閉合的狀態

嘴巴大大地往旁邊拉開，給人正在笑的印象。在牙齒兩側畫出牙齒咬合的線條加上陰影，就更能呈現立體感。

▲虎牙

上排牙齒的犬齒露出來的嘴巴。有種動物般的可愛，表現出頑皮的淘氣鬼等幼稚感。尤其適合年齡層年輕的角色。

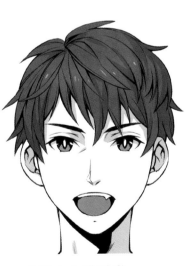

▲虎牙＋上排牙齒

畫出上排牙齒強調虎牙的嘴巴。看得見上排牙齒使年齡增加，除了活潑還能營造出一點魅力。

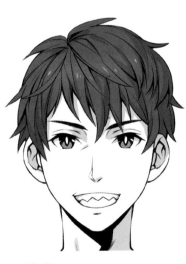

▲鯊齒

強調牙齒咬合，上排牙齒和下排牙齒之間的線條畫成鋸齒狀的牙齒。表現出狂野壞心眼的笑容，非常適合淘氣鬼或小惡魔角色等。

發聲時的嘴巴形狀

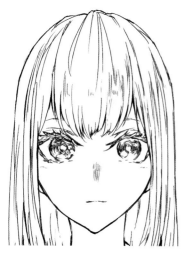

▲ 並未發聲的狀態

放鬆嘴巴閉著的狀態。橫向劃一條線就變成閉起的嘴巴。線條並非粗細均等，中央部分薄一些，畫成像要中斷的形狀，看起來便是漂亮的嘴巴。

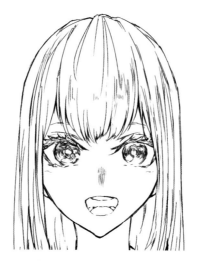

▲「啊」的嘴型

手指能放入2～3根，嘴巴縱向張開的形狀。在啊咿嗚欸喔的母音之中嘴巴張得最大。舌頭會和下巴一起下降。活力十足地攀談時很適合這種嘴型。

▲「咿」的嘴型

嘴巴橫向打開的形狀。接近牙齒閉合笑的時候露出的嘴型，上排牙齒和下排牙齒靠近，看不見口中。這種嘴型很適合得意的臉。

▲「嗚」的嘴型

「嗚」是噘嘴發音，所以嘴角靠近中央嘴巴變小。如果畫得太誇張，就會變成嘴唇突出的嘴巴，稍微噘嘴看起來就很自然。

▲「欸」的嘴型

嘴角稍微往旁邊拉開的狀態。介於「啊」和「咿」嘴型的中間，上排牙齒和下排牙齒稍微分離。嘴角比「咿」稍微上揚，所以變成淺笑的嘴巴。

▲「喔」的嘴型

不噘嘴，能放入1根手指的大小，嘴巴縱向張開的狀態。想像畫雞蛋般縱向的橢圓形。適合驚訝表情的嘴型。

眼睛和嘴巴不同的印象變化

眼睛和嘴巴的部位互相影響，光是稍微變更某個部位就能使印象改變。下垂眼、普通、上吊眼和張開的嘴巴、閉起的嘴巴，一起來看看不同差異的例子。

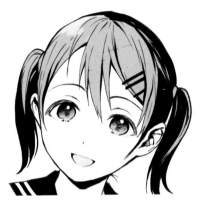

▲下垂眼＋微笑的嘴型

畫成下垂眼和微笑的嘴型，便是文靜的療癒系角色般的印象，變成對人溫柔微笑的表情。

▲普通的眼睛＋微笑的嘴型

外眼角在瞳孔中間的高度，正統角度的眼睛和微笑的嘴型組合。能表現出活潑開朗的印象。

▲上吊眼＋微笑的嘴型

表情容易變得嚴厲的上吊眼，和微笑的嘴型搭配後表情就變得柔和，完成性格爽朗的印象。

▲下垂眼＋閉上的嘴巴

自然閉上的嘴巴，儘管眼神溫柔，卻散發出無法判讀情感的神祕氣質。乍看之下也像是毫無興趣的表情。

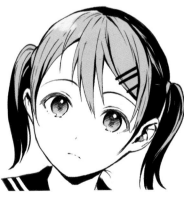

▲普通的眼睛＋閉上的嘴巴

閉上嘴巴後，從活潑型變成文靜的印象。發呆的表情也成了可愛的印象。

▲上吊眼＋閉上的嘴巴

若是上吊眼，會被眼神的印象中和，閉上嘴巴的冷淡氣質會消失。比起下垂眼看起來是溫和柔和的表情。

輪廓的分別描繪方式

臉部骨骼構成的輪廓，不只男女，也會依年齡差異產生變化。一般而言，女性和小孩大多是圓形的輪廓，男性則容易變成銳利，或是有稜角的輪廓，這點正是特色。

代表性的輪廓形狀

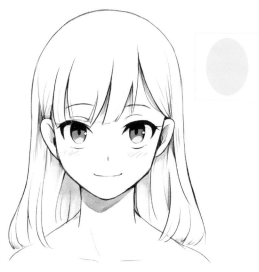

▲鵝蛋形輪廓（女性）

一般女性的輪廓從臉頰到下巴是柔和的線條，給人纖細的印象。重點是下巴不要太尖，要畫成平滑的樣子。

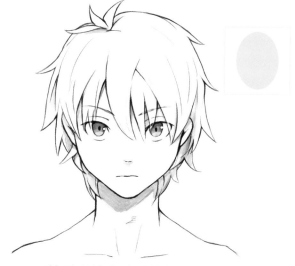

▲鵝蛋形輪廓（男性）

骨骼尖削，下巴畫得銳利便成了男人臉部的輪廓。即使同樣是鵝蛋形，和女性相比下巴和臉頰的骨骼有稜角，所以輪廓線條接近直線。

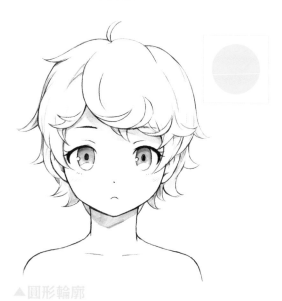

▲圓形輪廓

畫出平滑曲線的圓形輪廓給人孩子氣的印象。臉型很標準的可愛圓形輪廓，在畫年幼的孩子時很適合。

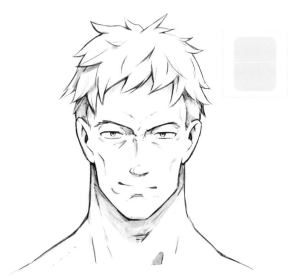

▲四角形輪廓

充分露出骨頭的四角形輪廓。畫輪廓時臉頰消瘦的線條畫在臉部內側，就會給人強壯男性的印象。下巴並非尖削，而是以水平的線條描繪。

從側面觀看的輪廓

▶ 從正側面觀看的輪廓

從眉間通過鼻梁,鼻尖、嘴唇、下巴的輪廓清楚浮現。各部位有隆起與凹陷的地方,若是男性,在脖子前側還有喉結的凸起。

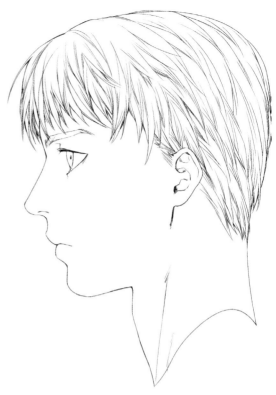

◀ 有點仰視觀看的輪廓

男性的鵝蛋形輪廓從有點仰視的角度描繪時,一面平緩地畫出臉頰的輪廓,一面用1條線連接從下巴到喉嚨的線條。從耳朵只畫出下頜的凸起部分,注意即使角度改變,任何地方的角都別太尖銳。

男性的各種輪廓

比起女性的輪廓，男性的輪廓有稜有角，容易創造變化。像倒三角形或四角形等，利用變化豐富的輪廓分別描繪出路人角色、反派角色或胖子等獨特的角色吧！

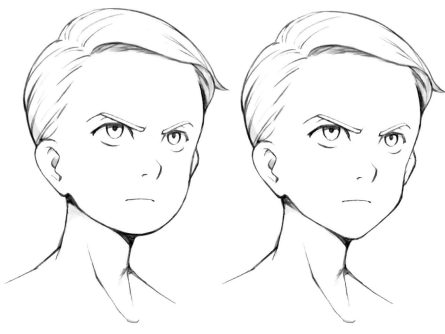

◀圓形（左）

從臉頰到下巴畫出平滑曲線的圓形輪廓。骨骼沒有尖角，在幼兒或Q版化角色很常見。有些肥胖，給人可愛的印象。

◀鵝蛋形（右）

像是倒過來的鵝蛋般，下頜尖削的臉部輪廓。描繪端正的容貌時經常使用的形狀，很適合主角等少年角色。

▶倒三角形（左）

臉頰沒有鼓起，倒三角形的銳利輪廓。予人精明知性的印象，另一方面由於臉頰瘦削，表情減去柔和感，變成神經質的印象。

▶長臉（右）

臉部整體如長方形般縱長的輪廓。注意顴骨、下頜後面、下巴尖端畫成突出，便成了瘦削型青年的容貌。

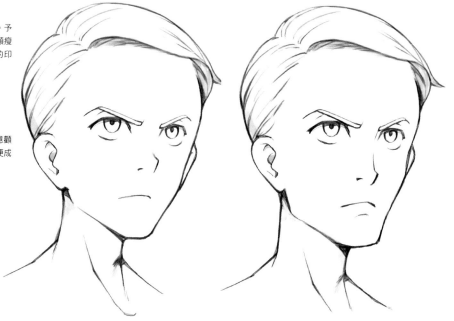

▲四角形

從下頜後面到下巴尖端的線條接近水平的輪廓。由於會給觀看者有點嚴厲的印象，所以很適合頑固匠人氣質的角色或是有鍛鍊身體的角色。脖子畫粗一點比較符合臉型的印象。

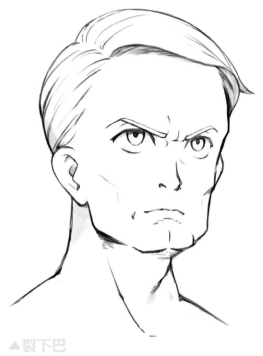

▲裂下巴

下巴中央縱向裂開的下巴。體格健壯的歐美男性常見的輪廓，給人成熟男性的強烈印象。很適合外國男性或強悍的角色。

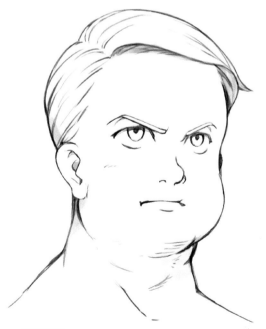

▲葫蘆形

在肥胖的人身上很常見，臉頰有肉，寬度太寬的輪廓。輪廓有稜角的部分消失，由於臉部下方變得模糊的影響，給人胸襟開闊或悠哉的印象。

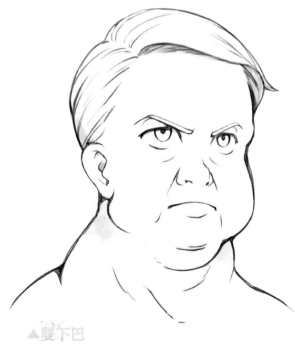

▲雙下巴

下巴下面和脖子周圍也有大塊肉的輪廓。臉部因為脂肪而變形，下巴的肉變成好幾層形成雙下巴。這種輪廓令人聯想到掌權者等富裕的男性，或懶散的性格。

髮型的分別描繪方式

和臉部一起最先留下印象的頭髮，是為角色附加特色時不可輕視的部位。學會藉由長度與整理來改變印象的方式，掌握與角色魅力有直接關係的髮型挑選重點吧！

藉由髮型改變印象

▶ **直捲髮的長髮**

以直長髮為基本的華麗髮型。髮尾捲曲會給人注重打扮的女性印象。比起短髮和中長髮更成熟，有一種沉穩的氣質。

▲ **髮尾翹起的 短鮑伯頭**

俐落乾脆的短髮。往外側奔放有力地翹起的髮尾，加強男孩似的印象，令人想像活潑開朗、不在意小事的落落大方的態度。

▶ **髮尾向內的 中長髮髮型**

基本的中長髮髮型。自然的髮型散發出樸素沉穩的氣質。髮尾朝向內側，有效地加強端莊靦腆等文靜且略微內向的印象。

依描繪方式改變印象

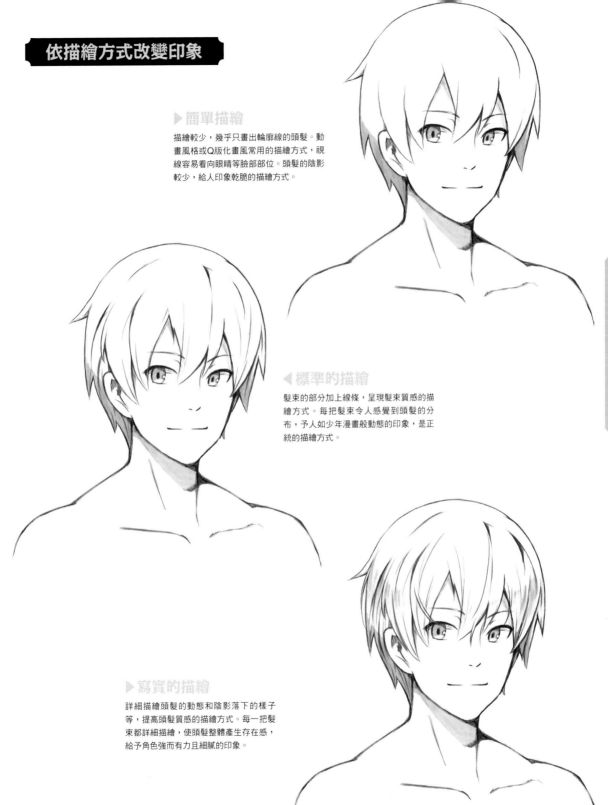

▶ 簡單描繪

描繪較少，幾乎只畫出輪廓線的頭髮。動畫風格或Q版化畫風常用的描繪方式，視線容易看向眼睛等臉部部位。頭髮的陰影較少，給人印象乾脆的描繪方式。

◀ 標準的描繪

髮束的部分加上線條，呈現髮束質感的描繪方式。每把髮束令人感覺到頭髮的分布，予人如少年漫畫般動態的印象，是正統的描繪方式。

▶ 寫實的描繪

詳細描繪頭髮的動態和陰影落下的樣子等，提高頭髮質感的描繪方式。每一把髮束都詳細描繪，使頭髮整體產生存在感，給予角色強而有力且細膩的印象。

髮型造成的印象差異

依照髮型的變化，角色的臉部印象和整體氣質會受到大幅影響。即使容貌相同，也能藉由頭髮長度和綁法，表現出爽朗、溫和、可愛等各種不同的個性。

女性

▶ 短髮

長度到耳上的髮型。腦後的頭髮輕盈便有愛好運動的氣質，能產生男孩似的爽朗印象，看起來很年輕。

▲中長髮鮑伯頭

正統的少女氣質髮型。側邊和腦後頭髮髮尾往內側捲曲，髮束向內便成了柔和女性的印象。

▶ 半長髮

成熟的大姊姊型髮型。增加髮量更添女人味，非常適合沉穩很會照顧人的大學生，這種別具風格的角色。

▶盤髮

盤髮加上捲髮，令人感受到健康與時
髦氣質的髮型。兼具華麗與活潑的印
象，所以最適合偶像或啦啦隊員等，
有女人味卻印象輕快的角色。

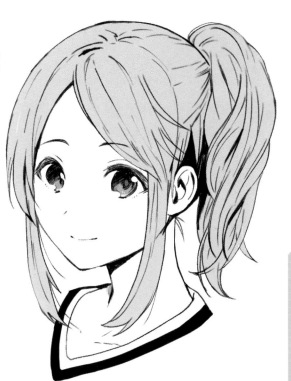

▲下雙馬尾

腦後的頭髮綁成兩束的女性髮型。具有樸
素文雅的氣質，給人天真無邪的印象。髮
結不在髮根，而是綁在稍微接近髮尾的位
置，不土氣與可愛可以並存。

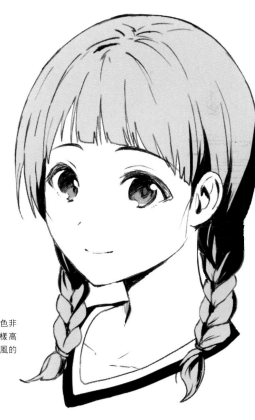

▶麻花辮

仔細編髮的麻花辮，令人聯想到角色非
常認真一絲不苟。瀏海剪齊成同樣高
度，更添純潔的氣質，能表現出古風的
姑娘氣質和樸素的印象。

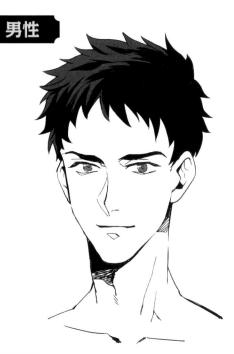

▲極短髮

毛髮剪短的正統男性髮型。變成爽朗運動型的氣質,髮尾沒有豎起蓬亂地散開,給人有男人味的印象。

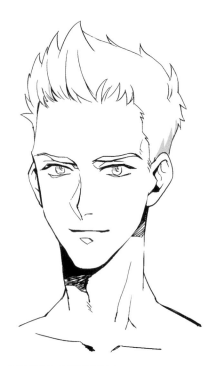

▲極短髮(高瀏海)

用髮蠟固定瀏海和頭頂的頭髮,弄成高瀏海的極短髮髮型。抗拒重力的髮尾和清楚露出的額頭,令人聯想到狂野、強而有力的角色性。

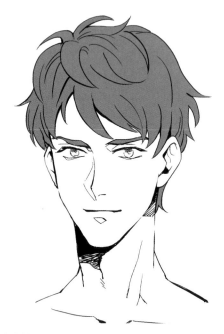

▲短髮

瀏海的長度到眼睛上方,很輕便的髮型。如柔軟的捲翹毛髮般讓髮束隨意散布,便能給人沉穩、態度溫和的大哥哥風格的角色印象。

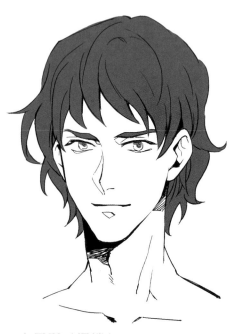

▲中長髮(燙捲)

燙捲的中長髮髮型。髮束和髮際往外側翹起或捲曲,使整體的輪廓膨脹,給人時髦講究的印象。雖然輕便但髮際周圍沉重,強調出成熟的一面。

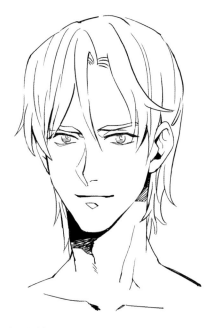

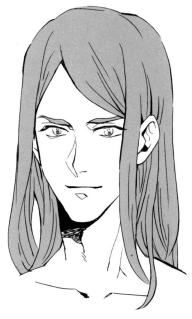

▲中長髮

直順髮質的中長髮髮型。以男性來說略長不會捲翹的瀏海，和脖子上方的髮際給人長髮平整的印象，令人聯想到王子或菁英等有瀟灑氣質的角色。

▲長髮

直順髮質的長髮髮型。長髮垂在臉上遮住骨骼，散發出容貌端正的中性氣質。五官端正會給人神祕清高的印象；沒出息的表情則給人散漫的印象。

年齡增加造成的頭髮變化

年齡增長髮質會變差失去彈力，頭髮不會往旁邊散開，而是直直地落下。進入40～50幾歲的中年期，頭髮也會失去柔嫩感，變成沒有光澤的蓬亂髮質。此外年齡增長到了近

70以後，髮際會後退，頭頂部的毛髮不見等，出現不再長頭髮的地方。

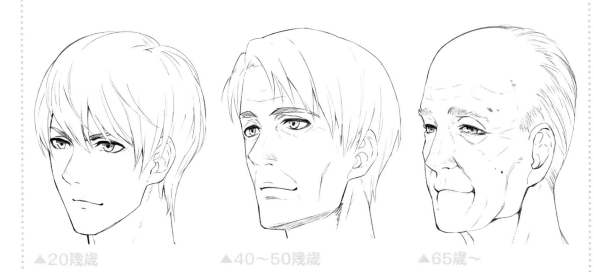

▲20幾歲　　　　▲40～50幾歲　　　　▲65歲～

髮質與頭髮長度

將髮型大致分類，可以分成髮質是直順或捲曲、長度有多長。觀察男女各自的髮質與頭髮長度造成的印象變化，作為決定角色髮型的參考吧！

直順型（女性）

頭髮滑順地直直落下，非常自然的髮質。能表現出不做作的樸素視覺印象，給人率直、純潔、乖巧等文靜內向的印象。

▶ 短髮

長度剪到耳下的髮型。很少翹起的髮尾具有中性溫和的氣質，給人小動物般的印象。

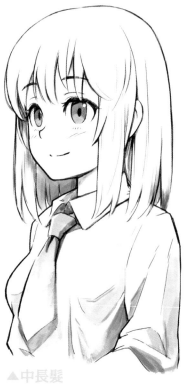

▲ 中長髮

頭髮垂肩的髮型。少女的正統髮型，由於不太做作，給人拘謹溫柔的印象。也具有開朗的氣質，是平衡極佳，容易運用的髮質和長度。

◀ 長髮

長髮及胸的髮型。直髮感覺純潔成熟，舉止高雅。柔順的長髮不易整理，所以也令人聯想到一絲不苟或是很會照顧人。

捲髮型（女性）

藉由燙捲或天然的捲翹毛髮，髮尾翹起或髮束彎曲的髮質。
能表現出活潑華麗的視覺印象，給人乾脆、有活力、勇敢等
有行動力且外放的印象。

▶短髮

與資優生氣質強烈的直髮不同，稍微翹起
的髮尾像男孩似的，給人朝氣十足精力充
沛的印象。腦後頭髮短看起來就會舉止輕
盈，能產生運動社團等活潑的印象。

▲中長髮

頭髮茂密的頸部周圍給人乾脆印象的髮型。
若是比中長髮更長的髮型，注意在髮尾的重
量拉扯下，越接近髮根就越不捲翹，設定開
始捲曲的地方會更添真實感。

▶長髮

長髮的情況，藉由髮束的捲曲使整體產生分量，營造出大
小姐風格的華麗氣質。瀏海的波浪少一點，越到肩膀下方
的髮尾，波浪和捲曲就越明顯，顯得層次分明。

直髮型（男性）

頭髮沒有波浪，直直地垂下的自然髮質。能表現出知性柔和的視覺印象，給人冷靜、冷酷、溫柔等文靜且有穩定感的印象。

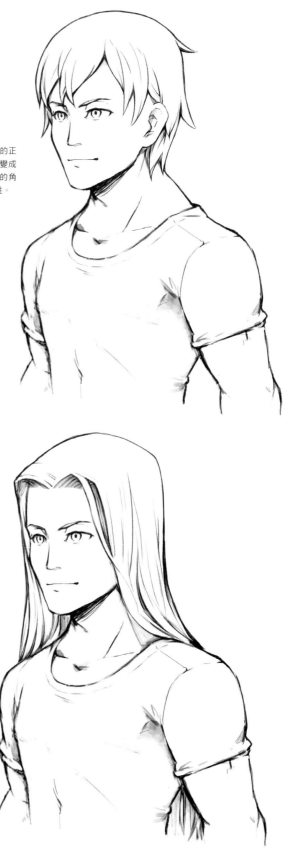

▶ 短髮

從頭頂沿著頭部的形狀頭髮垂下的正統男性髮型。光是變更臉型就能變成知性的知識分子角色或靦腆溫和的角色，具有能對應各種角色的通用性。

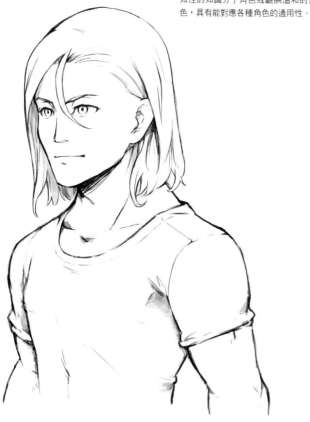

▲ 中長髮

長度及肩的髮型。較長的頭髮容易產生略微年長的印象，柔軟的質感給人強而有力且精明的印象。

▶ 長髮

長度超過肩膀的頭髮。就男性而言是非常長的髮型，給人猜不透心思、遠離塵世的神祕印象。另外，頭髮遮住耳朵和臉部，變成有點陰沉的氣質。

捲髮型（男性）

髮束有波浪，髮尾越翹便是越有彈性的髮質。清楚的捲曲表
現出令人覺得強而有力或華麗的視覺印象，增添男性性感的
印象。

▶ 短髮

髮尾翹起刺刺的髮型。由於頭髮短，
不只往左右也向上翹起。很適合活躍
的運動型、攻擊型格鬥家等運動方面
很強的角色、或是脾氣好的朋友、前
輩等可靠的角色。

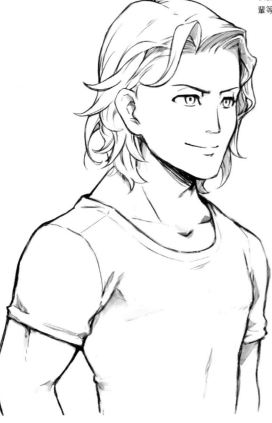

▲ 中長髮

從脖子垂到肩膀的捲翹毛髮很有特色的髮型。雖是略長的髮
型，但捲曲的髮際與瀏海有種強而有力且英勇的印象。瀏海
往側邊分布，用髮蠟呈現造型設計，便會產生注重儀容，具
有清潔感的印象。

▶ 長髮

捲曲的髮束使頭髮產生分量，存在感變強正是
特色。瀏海整個往後梳便會產生有信心，或者
驕傲自大、自我主張強烈的印象，從瀏海垂下
一束亂髮，還能增添魅力。

髮色造成的印象差異

即使是同樣的髮型，變更髮色就能使角色的屬性或人物塑造大為改變。檢視頭髮色調造成的印象變化，想像一下自己創造的角色適合哪種顏色吧！

▲黑色

學生角色很常見的正統髮色。陰暗沉穩的色調加強純潔的印象，在光點下工夫還能表現光澤感。

▲褐色

與黑色並列的經典髮色。時髦的印象很強烈，輕柔溫暖的顏色搭配，產生輕快、天真爛漫的性格等活潑氣質。

▲金色

很適合千金大小姐、歐美角色或辣妹的髮色。基本上是明亮華麗的色調，不過視色調能賦予各種印象也是特色。

▲銀色

也稱為白金髮色，顏色非常淡的髮色。給人冷酷神祕的印象，令人感受到淡雅的雅致。

▶藍色

以藍色為主體的髮色。清爽的色調色彩鮮明，令人聯想到知性冷酷，具有清涼感的角色。

▶紅色

正如「燃燒般的紅毛」所形容的，紅髮令人想像如火焰般性格好強與好鬥。給人的印象是朝氣十足精力充沛的角色、具攻擊性的角色。

▶桃色

柔和的色調。桃紅色令人注意到女性般的印象，使人想像實在很像女孩子的輕柔可愛感。

▶綠色

鮮豔的綠色髮色。年輕具有生命力的色調。由於令人聯想到沉穩與溫柔，所以非常適合文靜的愛書人角色。

◀漸層

不同顏色混合的髮色。由於濃淡有致，強調色彩鮮豔，給人華麗光輝閃耀的印象。往髮尾的顏色，使用彩度較低的柔和色調，便容易表現出漂亮的漸層。

各種類型的臉部變化

沿至上一節的內容，大略介紹了分別描繪臉部相關的主要部位描繪方式。作為目前為止的複習，掌握了性格與特徵後，來挑戰分別描繪各種角色的臉部吧！

女性

▶可愛型

外眼角略微下垂的渾圓大眼，感覺柔和的纖細髮束的髮型等，積極地加入女孩的要素。注意自然的嘴角上揚方式，稍微露出微笑能散發出更華麗的氣質。

POINT
・大眼睛
・纖細髮束
・嘴角上揚

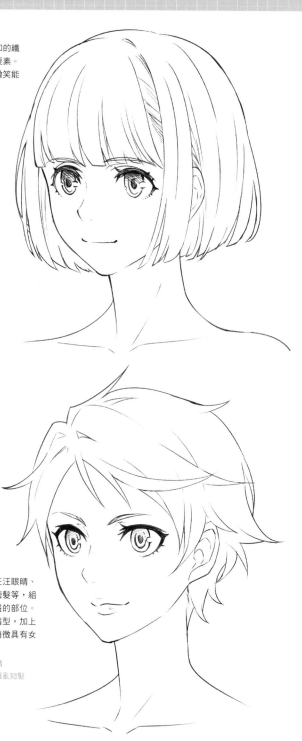

▲膽小型

下垂的外眼角和眉毛，下唇用力有點噘嘴的嘴型等，表現出膽怯的表情。瀏海畫長一點遮住眼睛，強調出毫無自信。

POINT
・下垂的外眼角和眉毛
・較長的瀏海
・有點噘嘴的嘴型

▶活潑型

外眼角的位置高一點的水汪汪眼睛、短眉毛、處處翹起的蓬亂短髮等，組合提高活潑感覺的精力旺盛的部位。上揚的嘴角形成有自信的嘴型，加上光點不要太像男孩，就能稍微具有女性的印象。

POINT
・水汪汪眼睛
・短眉毛、蓬亂短髮
・嘴角上揚

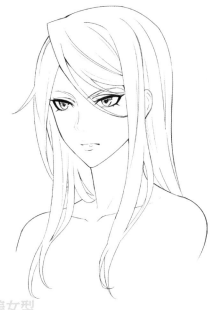

▲ 冷酷型

外眼角位置與下眼瞼位置較高的銳利眼神，和直順抑制分量的髮型強調時髮感。嘴型略微呈へ字形，有種冷淡的印象。

POINT
・銳利眼神
・抑制分量的髮型
・へ字嘴型

▲ 美女型

外眼角朝上的上吊眼、強調長度的上下睫毛、高鼻梁的鼻子、有厚度的嘴唇、滑順的長髮等，加入女性的要素，營造出成熟的氣質。雖然髮質直順，但是在瀏海的頂部加上直角的彎曲，添加銳利的強調重點。

POINT
・上吊眼
・較長的睫毛
・有光澤的長髮
・高鼻子
・有厚度的嘴唇

▲ 面無表情型

視線移到一旁，嘴型是小小的へ字形，描繪出對周遭漠不關心的表情，以稍微強調內的短髮強調內向的印象。眼睛畫大一點臉型就會變得稚嫩，能和冷酷型做出差異化。

POINT
・大眼睛
・朝內的頭髮
・小小へ字的嘴型

▲ 嗜虐型

抬起下巴變成往下看著對方的視線，嘴角只有一邊上揚的冷笑，做出輕蔑對方的表情。睫毛很長，畫成偏向美女的臉型，完成女王風格的抖S角色形象。

POINT
・往下看的視線
・較長的睫毛
・嘴角只有一邊上揚

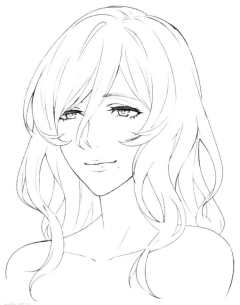

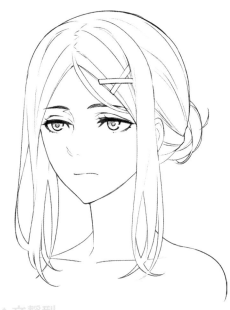

▲ 性感型

有厚度的光澤嘴脣、長睫毛和微笑的眼頭構成神祕的細長眼睛、嘴邊的美人痣、稍微燙過的髮型，表現出感覺慵懶的大人魅力。

POINT　　·細長的眼睛　　　　　·燙過的頭髮
　　　　　　·長睫毛　　　　　　　·有厚度的嘴脣

▲ 文靜型

上眼瞼半閉較少弧形的眼睛、緊閉的嘴巴、隨便用髮夾固定的頭髮、較粗的眉毛等，整體以感覺樸素的要素所構成。

POINT　　·半閉的眼睛　　　　　·隨便固定的頭髮
　　　　　　·較圓的肩膀

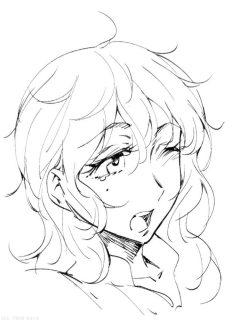

▲ 邋遢型

蓬亂翹起的頭髮，和閉上一隻眼睛打呵欠，藉由愛睏的表情表現出懶散的氣質。眼旁加上淚痣，完成成熟大姊姊風格。

POINT　　·有淚痣的眼睛　　　　·打呵欠
　　　　　　·蓬亂的頭髮

▲ 大姐頭型

大幅翹起的睫毛和有力的ㄟ字眉感覺意志強烈，用嘴角上揚大笑的嘴巴表現出男人般可靠的感覺，呈現出豪爽、很會照顧人的性格。

POINT　　·大幅翹起的睫毛　　　·嘴角大大上揚
　　　　　　·ㄟ字眉

男性

▶ 熱血型

向上吊的特色粗眉毛與外眼角稍微下垂的溫柔眼睛，有自信地嘴角上揚的嘴巴，表現出能感受到強烈意志的表情。整個往後梳的髮型令人感受到氣勢。

POINT
・外眼角下垂
・嘴角上揚
・粗眉毛
・向上梳的短髮

▲ 淘氣型

孩子般的大眼睛與笑得露出白牙的嘴巴，由前往後平緩地流布的頭髮等，在臉部整體加入感受到活潑一面的要素。

POINT
・大眼睛
・流布的頭髮
・露出白牙的嘴巴

▶ 純真型

外眼角下垂的大眼睛、嘴角上揚的嘴巴和細微拋物線的眉毛，形成心地善良的少年天真的表情。髮型也是處處有稍微翹起的短髮，散發出未成熟的氣質。

POINT
・嘴角呈弧形上揚
・外眼角下垂
・拋物線眉毛

▲認真型

直順髮質的自然短髮加上小眼睛散發出清爽的氣質，戴上知性的眼鏡，完成品行端正的印象。

POINT　・小眼睛　　　　　　　・眼鏡
　　　　　　・自然的髮型

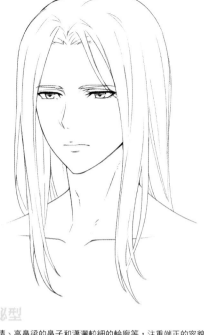

▲神祕型

細長的眼睛、高鼻梁的鼻子和灑灑較細的輪廓等，注重端正的容貌完成美形男。描繪成男性少見的清爽直順的長髮髮型，便成了遠離塵世的神祕氣質。

POINT　・細長的眼睛　　　　　・清爽直順的頭髮
　　　　　　・鼻梁　　　　　　　・較細的輪廓

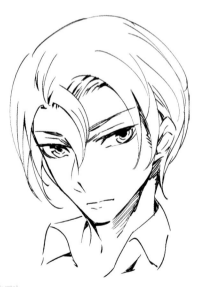

▲冷酷型

銳利的輪廓加上稍微向上吊的眼睛，緊閉的嘴巴構成印象冷淡的表情。髮質有點軟，瀏海垂下無形中也有種高傲的印象。確實固定的髮型也不錯。

POINT　・上吊眼　　　　　　　・有魅力的髮型
　　　　　　・緊閉的嘴巴

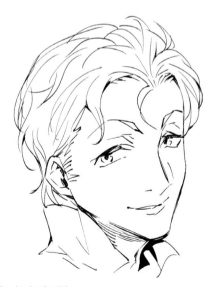

▲自由自在型

特色是外眼角大幅下垂的下垂眼。有稜角的銳利輪廓加上鼻翼大的鼻子等歐美人士風格的部位構成，表現出遊手好閒者難以捉摸且令人無法憎恨的氣質。

POINT　・下垂眼　　　　　　　・有稜角的銳利輪廓
　　　　　　・鼻翼大的鼻子

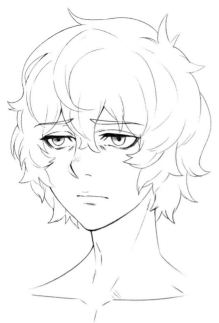

▲ 內向型

八字眉、毫無光彩朝下看的眼睛、眼睛周圍的黑眼圈、下垂的嘴角做出感覺陰沉的表情。不僅如此，隨便亂翹的土氣髮型和鼻翼隆起的鼻子等，外貌也是整體有種土裡土氣的印象。

POINT
- ・朝下看的眼睛
- ・眼睛周圍的黑眼圈
- ・八字眉
- ・嘴角下垂
- ・土氣的髮型

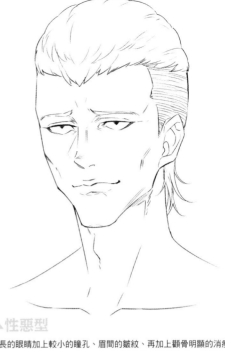

▲ 性惡型

細長的眼睛加上較小的瞳孔、眉間的皺紋、再加上顴骨明顯的消瘦臉頰與輪廓，仔細描繪鼻梁與嘴脣，構成乖僻其貌不揚的臉型。頭髮是飛機頭風格的中分頭，並且髮際的頭髮較長，完成不良少年的氣質。

POINT
- ・細長較小的黑眼珠
- ・顴骨明顯的輪廓
- ・鼻梁與嘴脣的描繪

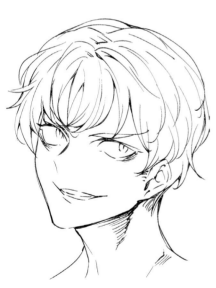

▲ 狂人型

瞳孔打開眼睛發直的三白眼和歪嘴奸笑的表情，表現出狂人的氣質。輪廓和脖子周圍很瀟灑，頭髮也是極普通的短髮，整體造型畫成好青年風格，表情的衝擊性就會非常突出。

POINT
- ・三白眼
- ・歪嘴
- ・普通的短髮

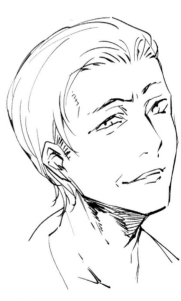

▲ 惡人型

下眼瞼上抬冷笑的眼神，和嘴巴稍微打開形成一邊酒窩的冷酷笑容，做出的確有什麼企圖的表情。像是注重儀容的中年男性般髮型經過造型設計，更加散發出並非正經人的黑心腸氣質。

POINT
- ・冷笑的眼神
- ・異常整齊的髮型
- ・往下看的臉部角度

成長造成的臉型與體型的變化

小孩的頭部和眼睛相對於身體比較大，隨著成長臉型會變得老成，頭身比例也會逐漸提高。請記住分別描繪年齡時，從幼兒期到成人為止的臉型和體型是如何變化。

臉部的平衡與頭身比例的改變

藉由成長特別有重大變化的是眼睛、鼻子、嘴巴的平衡。隨著成長臉部會縱向延伸，眼睛和鼻子與嘴巴會逐漸分離，眼睛比起其他臉部部位成長程度較小，所以在臉部的比率會變小。

▼中學生

▲13～14歲。手腳變長，眼睛的位置逐漸接近臉部中心。

▼幼兒

▲4～5歲。幼兒的眼睛相對於臉部較大，位於臉部中心下側的位置。

▼小學生

▲8～10歲。下巴發達臉部慢慢地開始變成長臉，嘴巴的位置逐漸下降。

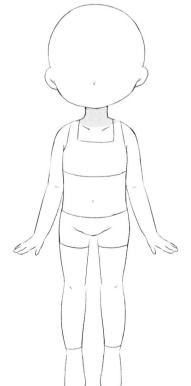

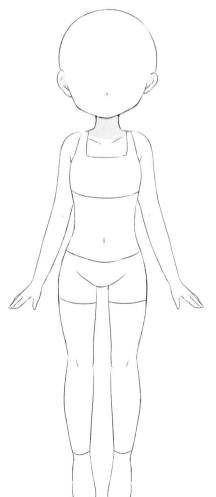

▼高中生

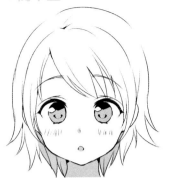

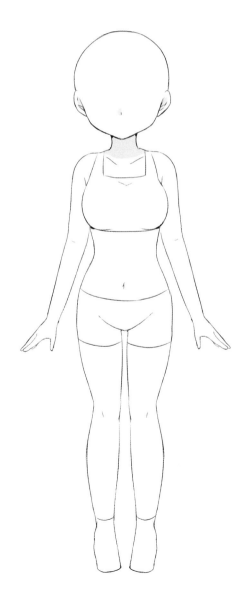

▲16～17歲。變成幾乎接近成人的臉部平衡，輪廓也逐漸接近成人。

▼成人

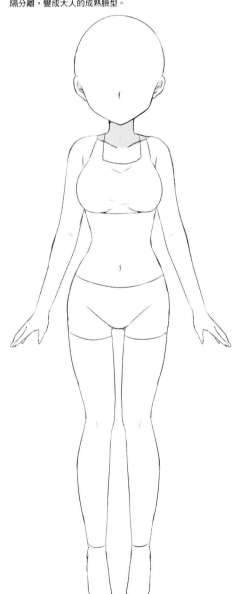

▲20幾歲。和高中時相比眼睛小一點，眼睛和鼻子的間隔分離，變成大人的成熟臉型。

頭身比例造成的印象差異

低頭身比例的Q版化感覺很強烈，高頭身比例則有寫實的印象。若是喜劇就用較低的頭身比例，若是嚴肅的
作品就選高頭身比例，依照作品的主題分別運用角色的頭身比例也是有效的手段。

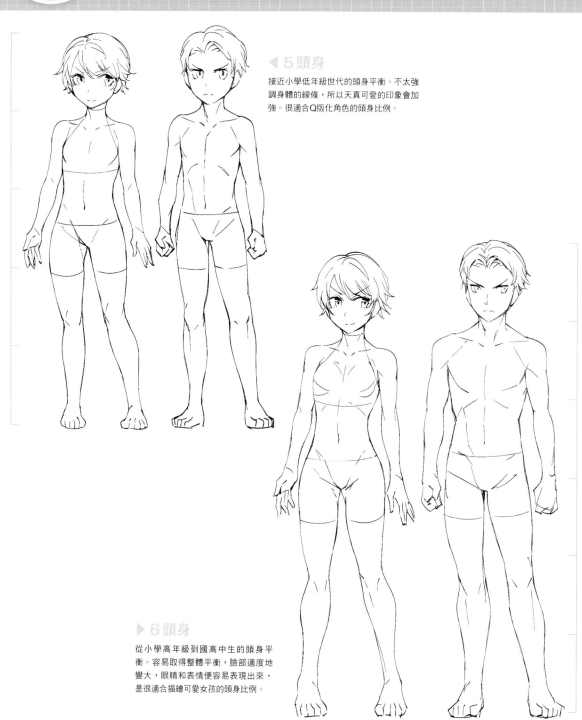

◀ 5頭身

接近小學低年級世代的頭身平衡。不太強
調身體的線條，所以天真可愛的印象會加
強。很適合Q版化角色的頭身比例。

▶ 6頭身

從小學高年級到國高中生的頭身平
衡。容易取得整體平衡，臉部適度地
變大，眼睛和表情便容易表現出來，
是很適合描繪可愛女孩的頭身比例。

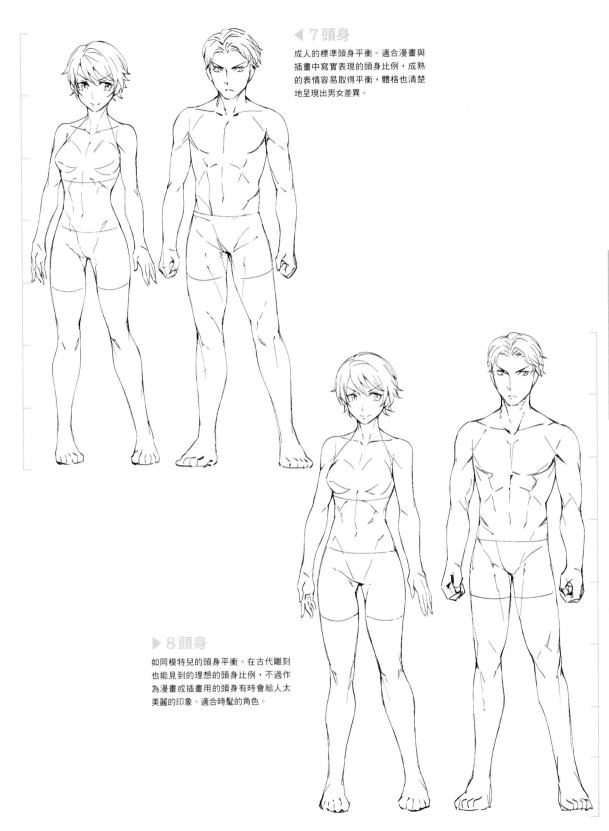

◀ 7頭身

成人的標準頭身平衡。適合漫畫與插畫中寫實表現的頭身比例，成熟的表情容易取得平衡，體格也清楚地呈現出男女差異。

▶ 8頭身

如同模特兒的頭身平衡。在古代雕刻也能見到的理想的頭身比例，不過作為漫畫或插畫用的頭身有時會給人太美麗的印象。適合時髦的角色。

女性的體格

女性身體的體脂肪比男性多，整體帶有圓弧。以曲線為主的線條呈現女人味和柔和感，並藉由手臂與軀幹的寬度，胸部與臀部的大小來表現體格差異。

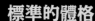

標準的體格

▶正面

中等身材的女性標準的體格。胸部大小為平均值，手臂、腰圍和大腿畫出平滑的曲線。雖然纖細卻注意柔和的氣質，這在加強女性的印象時是很重要的一點。

鎖骨和膝蓋骨、手肘和肚臍的線條等，描繪身體時重點是只描寫表面上有線的部位。

若是標準的女性，三圍中尺碼最大的部位是臀圍。

◀背面

在臀部尺寸不會太突出的程度，以帶有圓弧的線條畫成。描繪身體時，如脊椎、肩胛骨、臀部下側、膝蓋後面或阿基里斯腱等，只描寫身體表面有線條的部位。

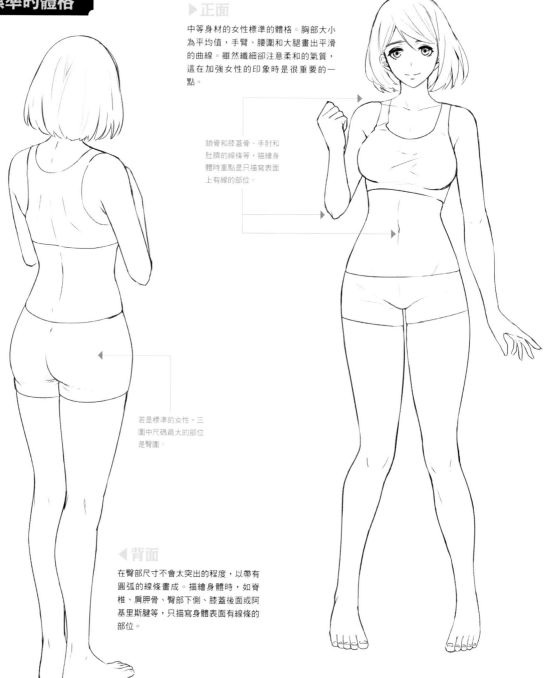

未成熟的體格

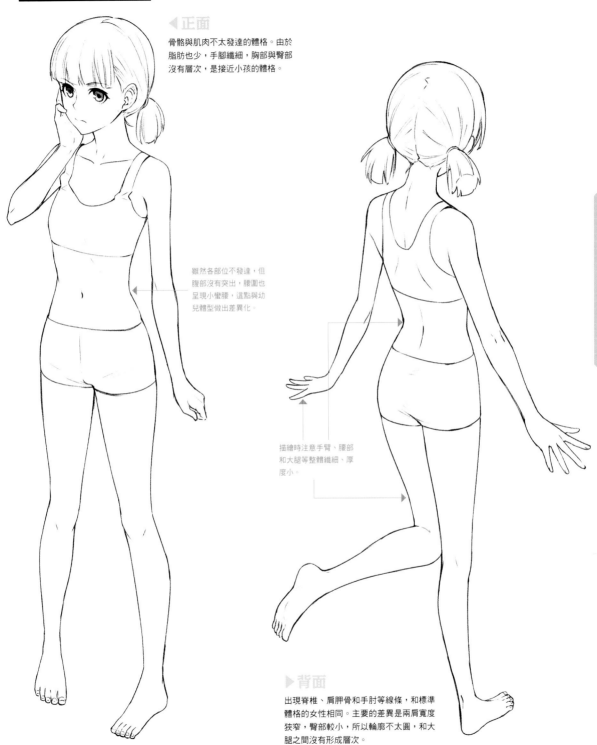

◀正面

骨骼與肌肉不太發達的體格。由於脂肪也少，手腳纖細，胸部與臀部沒有層次，是接近小孩的體格。

雖然各部位不發達，但腹部沒有突出，腰圍也呈現小蠻腰，這點與幼兒體型做出差異化。

描繪時注意手臂、腰部和大腿等整體纖細、厚度小。

▶背面

出現脊椎、肩胛骨和手肘等線條，和標準體格的女性相同。主要的差異是兩肩寬度狹窄，臀部較小，所以輪廓不太圓，和大腿之間沒有形成層次。

第1章 分別描繪的基礎

第2章 分別描繪外表

第3章 藉由動作表現個性

特別編輯 角色部位變化

苗條的體格

手腳苗條，印象漂亮的體格。雖然畫出有女人味的柔和曲線，但腹部浮現肌肉的線條，整體比起肉感，更強調縱向的骨骼。

強烈意識到骨骼，緊實的體格給人深刻印象，畫出苗條的手臂線條。

抑制圓弧，描繪時注意平緩的曲線，看起來是肌肉緊實漂亮的大腿。

◀背面

雖是纖細的印象，但包含小彎腰，要處顯現出有女人味的層次。另外，臀部與腿部的線條畫成連接般的緊實形狀，就會均衡地收起。

豐盈的體格

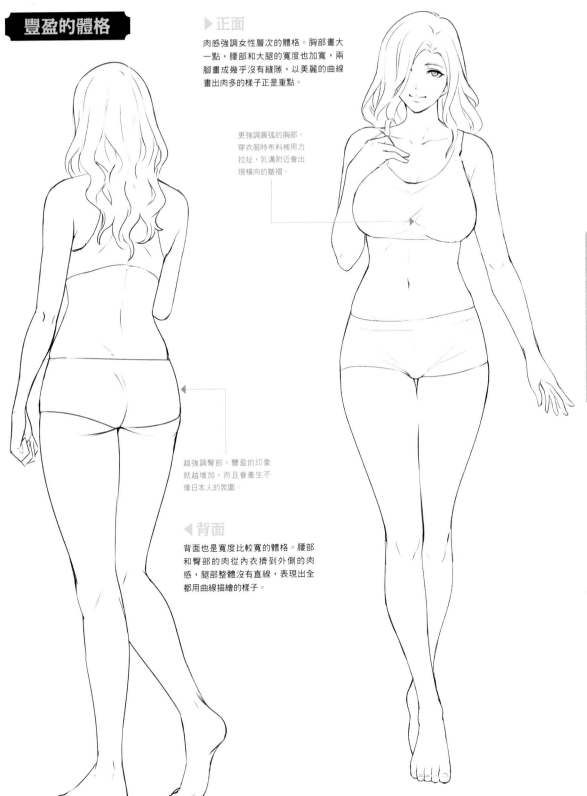

▶正面

肉感強調女性層次的體格。胸部畫大一點，腰部和大腿的寬度也加寬，兩腳畫成幾乎沒有縫隙，以美麗的曲線畫出肉多的樣子正是重點。

更強調圓弧的胸部。穿衣服時布料被用力拉扯，乳溝附近會出現橫向的皺褶。

越強調臀部，豐盈的印象就越增加，而且會產生不像日本人的氛圍。

◀背面

背面也是寬度比較寬的體格。腰部和臀部的肉從內衣擠到外側的肉感，腿部整體沒有直線，表現出全都用曲線描繪的樣子。

胸部尺寸與臀部形狀

胸部和臀部在女性身體中是個人差異特別大的部位。依照大小與形狀也會使角色的印象出現差異,所以在外貌加上特色時是不可或缺的重要部位。

胸部大小的種類

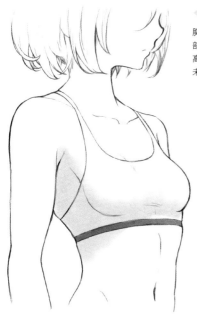

◀A〜B罩杯

胸部的頂部和下面差異較少的胸部尺寸。若是15歲以後的角色,高個子會很苗條,矮個子則有種未成熟的印象。

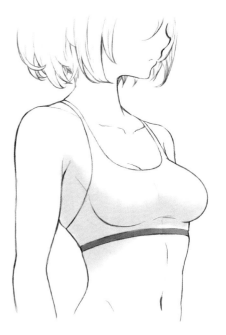

▶C〜D罩杯

比日本女性的平均胸部尺寸大一點的尺寸。在漫畫和插畫中經常作為標準胸部描繪的大小。不藉由胸部增加特色時會選擇這種尺寸。

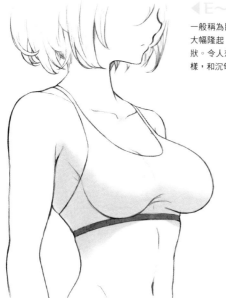

◀E〜F罩杯

一般稱為巨乳的尺寸。乳房下側大幅隆起,整體是帶有圓弧的形狀。令人想像發育良好的健康模樣,和沉甸甸的穩定感。

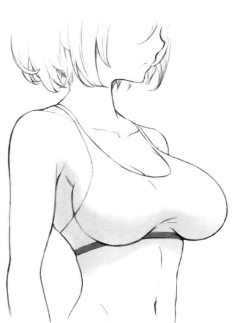

▶G〜H罩杯

比巨乳更大的尺寸。橫向的鼓起也變大,乳房因為重力變成從胸部下垂的形狀。大大強調女性的魅力,所以適合性感的大人等年長的角色。

臀部形狀的種類

◀方形

臀部整體的形狀構成四邊形的類型。緊實的輪廓給人運動型的印象，另一方面，平面給人女人味較為淡薄的印象。

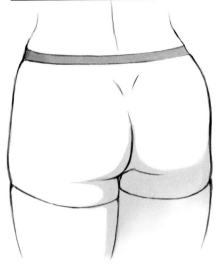

▶圓形

整體溜圓完整型的臀部。恰到好處立體有彈力有層次的輪廓，能以自然的形式表現女人味。

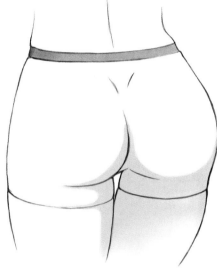

◀心形

到臀部下方有大大的圓弧，也稱為蜜臀或安產型的類型。肉感的印象變強烈，強調女性的氣質。

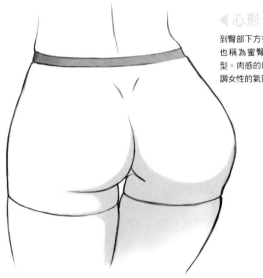

▶倒三角形

到臀部下方變得緊實的類型。適合苗條的體格，恰好的小型臀部線條加強了漂亮的印象。

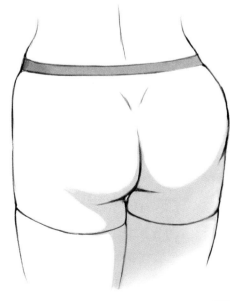

男性的體格

Lessons 18

為了讓男性身體的肌肉明顯，整體變成肌肉隆隆的直線輪廓。表現手臂與胸部肌肉的隆起，就能呈現男性精悍的體型，和寬度加寬帶有圓弧的粗壯身體。

標準的體格

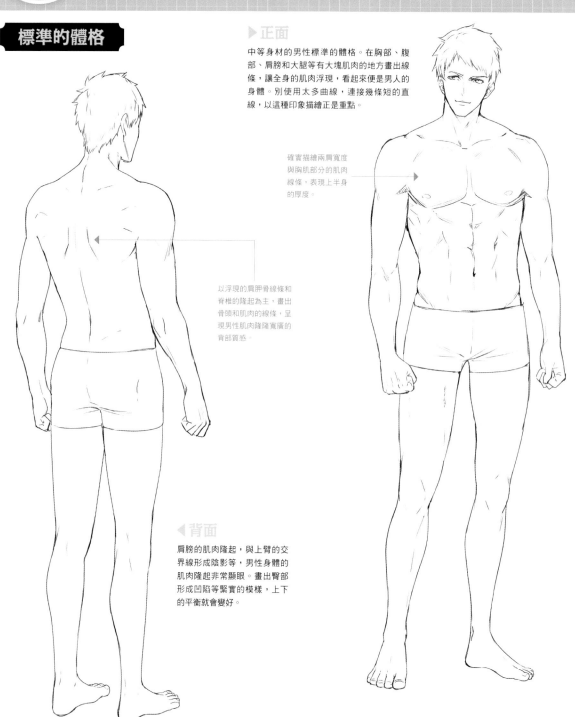

▶正面

中等身材的男性標準的體格。在胸部、腹部、肩膀和大腿等有大塊肌肉的地方畫出線條，讓全身的肌肉浮現，看起來便是男人的身體。別使用太多曲線，連接幾條短的直線，以這種印象描繪正是重點。

確實描繪兩肩寬度與胸肌部分的肌肉線條，表現上半身的厚度。

以浮現的肩胛骨線條和脊椎的隆起為主，畫出骨頭和肌肉的線條，呈現男性肌肉隆隆寬廣的背部質感。

◀背面

肩膀的肌肉隆起，與上臂的交界線形成陰影等，男性身體的肌肉隆起非常顯眼。畫出臀部形成凹陷等緊實的模樣，上下的平衡就會變好。

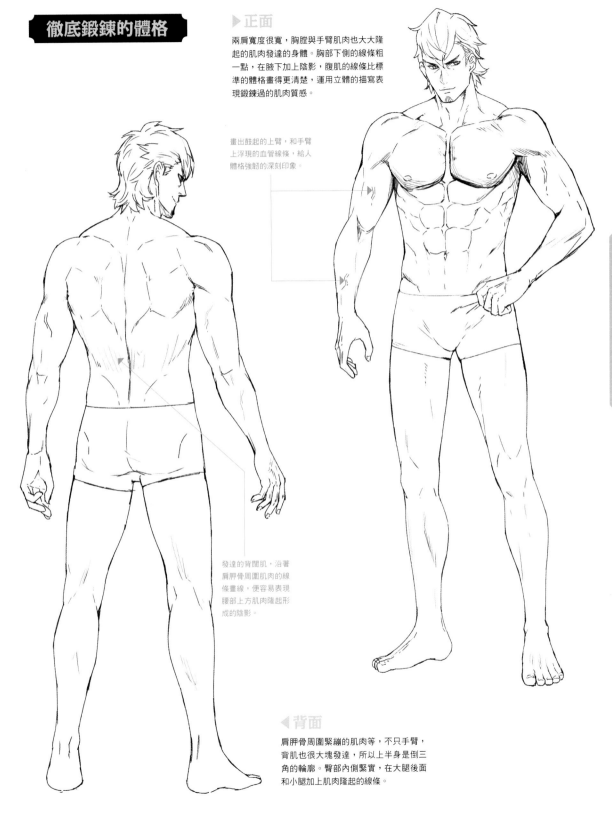

徹底鍛鍊的體格

▶ **正面**

兩肩寬度很寬，胸腔與手臂肌肉也大大隆起的肌肉發達的身體。胸部下側的線條粗一點，在腋下加上陰影，腹肌的線條比標準的體格畫得更清楚，運用立體的描寫表現鍛鍊過的肌肉質感。

畫出鼓起的上臂，和手臂上浮現的血管線條，給人體格強韌的深刻印象。

發達的背闊肌，沿著肩胛骨周圍肌肉的線條畫線，便容易表現腰部上方肌肉隆起形成的陰影。

◀ **背面**

肩胛骨周圍緊繃的肌肉等，不只手臂，背肌也很大塊發達，所以上半身是倒三角的輪廓。臀部內側緊實，在大腿後面和小腿加上肌肉隆起的線條。

瘦削肌肉的體格

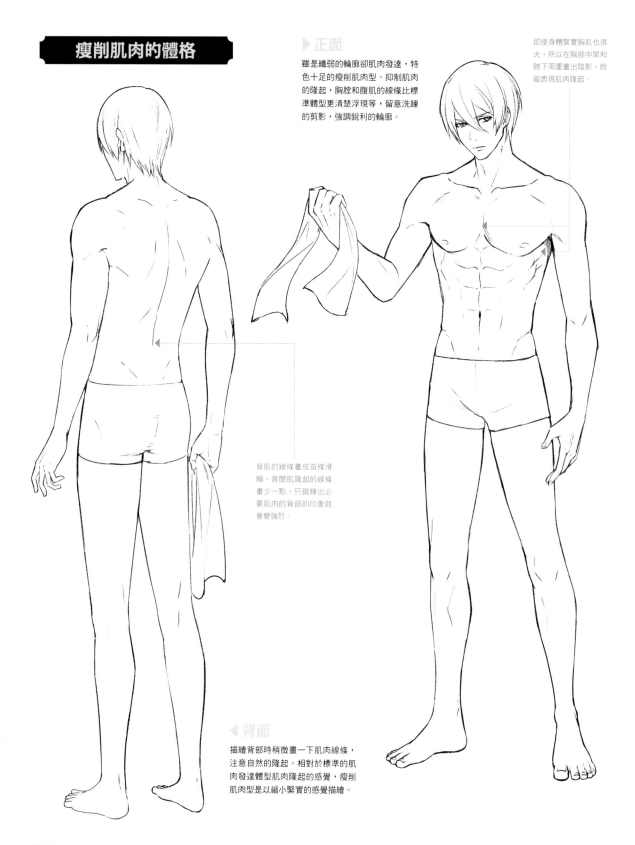

▶正面

雖是纖弱的輪廓卻肌肉發達，特色十足的瘦削肌肉型。抑制肌肉的隆起，胸膛和腹肌的線條比標準體型更清楚浮現等，留意洗鍊的剪影，強調銳利的輪廓。

即使身體緊實胸肌也很大，所以在胸部中間和腋下周圍畫出陰影，就能表現肌肉隆起。

背肌的線條畫成苗條滑順，背闊肌隆起的線條畫少一點，只鍛鍊出必要肌肉的背部的印象就會變強烈。

◀背面

描繪背部時稍微畫一下肌肉線條，注意自然的隆起。相對於標準的肌肉發達體型肌肉隆起的感覺，瘦削肌肉型是以縮小緊實的感覺描繪。

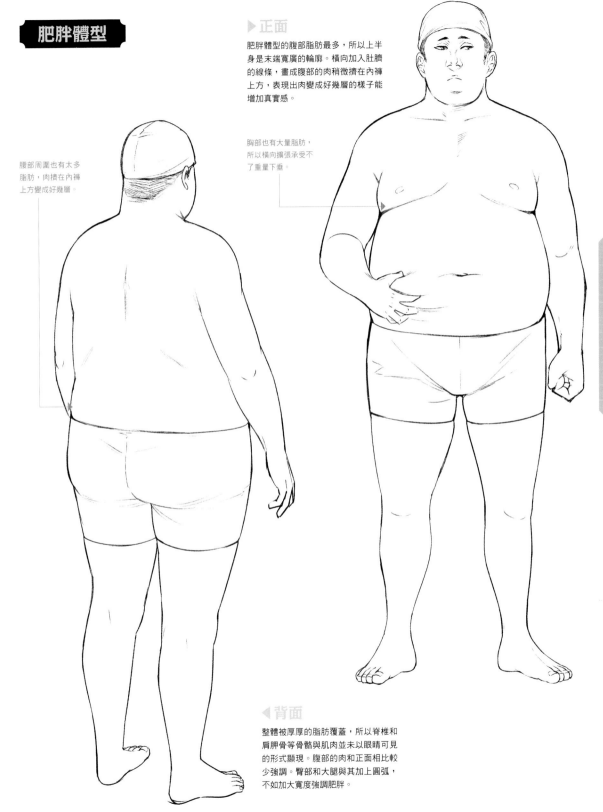

肥胖體型

▶ **正面**

肥胖體型的腹部脂肪最多，所以上半身是末端寬廣的輪廓。橫向加入肚臍的線條，畫成腹部的肉稍微擠在內褲上方，表現出肉變成好幾層的樣子能增加真實感。

胸部也有大量脂肪，所以橫向擴張承受不了重量下垂。

腰部周圍也有太多脂肪，肉擠在內褲上方變成好幾層。

◀ **背面**

整體被厚厚的脂肪覆蓋，所以脊椎和肩胛骨等骨骼與肌肉並未以眼睛可見的形式顯現。腹部的肉和正面相比較少強調。臀部和大腿與其加上圓弧，不如加大寬度強調肥胖。

畫出肌肉造成的差異

小時候圓圓的輪廓，隨著年齡增長逐漸增加骨頭明顯直線的線條。變成老人後肌肉鬆弛也開始變得顯眼，依照體型程度有異，而在臉型的特徵也會出現差異。

女性

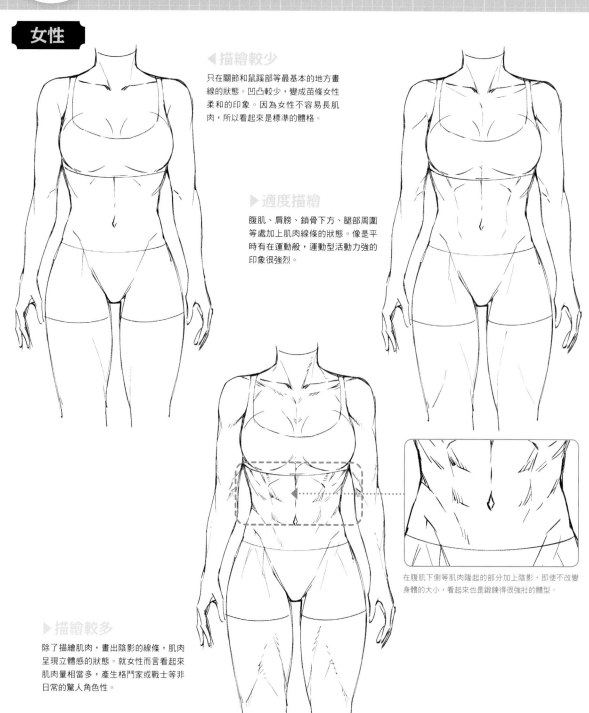

◀描繪較少

只在關節和鼠蹊部等最基本的地方畫線的狀態。凹凸較少，變成苗條女性柔和的印象。因為女性不容易長肌肉，所以看起來是標準的體格。

▶適度描繪

腹肌、肩膀、鎖骨下方、腿部周圍等處加上肌肉線條的狀態。像是平時有在運動般，運動型活動力強的印象很強烈。

在腹肌下側等肌肉隆起的部分加上陰影，即使不改變身體的大小，看起來也是鍛鍊得很強壯的體型。

▶描繪較多

除了描繪肌肉，畫出陰影的線條，肌肉呈現立體感的狀態。就女性而言看起來肌肉量相當多，產生格鬥家或戰士等非日常的驚人角色性。

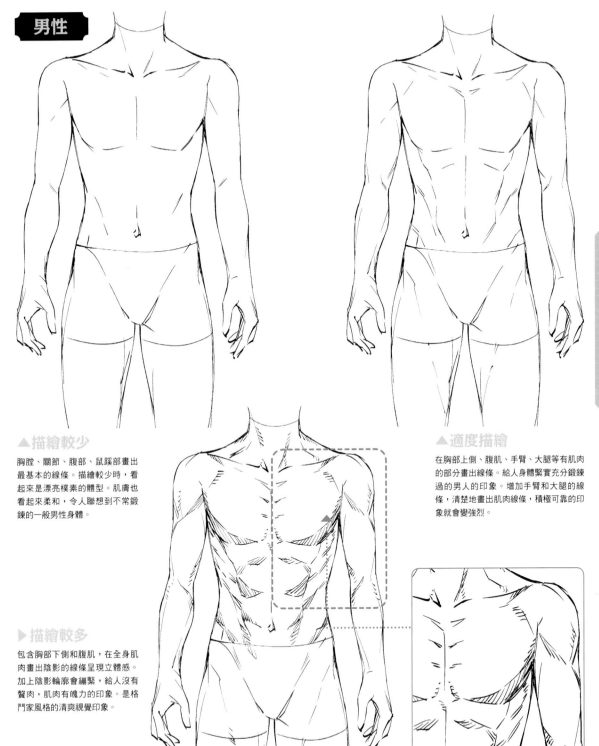

男性

▲ 描繪較少

胸腔、關節、腹部、鼠蹊部畫出最基本的線條。描繪較少時,看起來是漂亮樸素的體型。肌膚也看起來柔和,令人聯想到不常鍛鍊的一般男性身體。

▲ 適度描繪

在胸部上側、腹肌、手臂、大腿等有肌肉的部分畫出線條。給人身體緊實充分鍛鍊過的男人的印象。增加手臂和大腿的線條,清楚地畫出肌肉線條,積極可靠的印象就會變強烈。

▶ 描繪較多

包含胸部下側和腹肌,在全身肌肉畫出陰影的線條呈現立體感。加上陰影輪廓會繃緊,給人沒有贅肉,肌肉有魄力的印象。是格鬥家風格的清爽視覺印象。

胸部下側與腹肌的大塊肌肉以外,在肩膀和手臂、骨頭和肌肉等身體表面浮現線條的部分畫出陰影,就能表現緊實的體型。

年齡增加造成的臉型變化

人藉由成長會使臉部部位的平衡改變，外觀的印象也會逐漸變化。一邊檢視男女各自從幼兒到變成老人的變化過程，一邊掌握各年齡層的特色吧！

女性

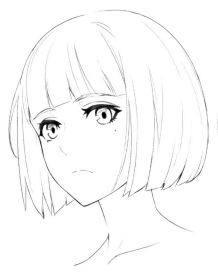

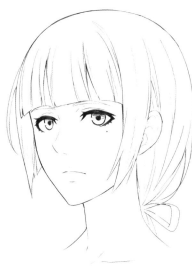

▲幼兒

幼兒的骨骼較小，臉部輪廓很圓，瞳孔看起來大大的。除了圓潤的輪廓，眼睛、鼻子和嘴巴靠近頭部下側的部位配置令人覺得很可愛，給人天真可愛的印象。

▲國高中生

還在發育中，所以瞳孔略大，孩子般輪廓的柔和感和成熟銳利的感覺兼具。頭部尺寸接近成人，是各部位取得平衡的容貌。

▲成人

骨骼完全成長，臉部變長，下巴變尖，高鼻梁使得瞳孔看起來相對較小。比起國高中生眼睛也有點細，給人銳利知性的印象。

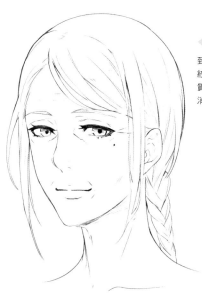

◀中年

到了中年在額頭和眼頭加上皺紋，外眼角下垂變成溫和的氣質。髮質變細，光澤和分量感消失，給人纖細的印象。

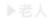

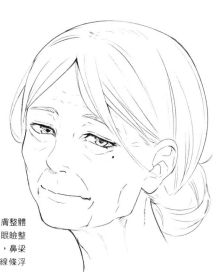

▶老人

包含臉頰和嘴巴周圍在內的臉部皮膚整體鬆弛，所以輪廓的形狀變得模糊。眼瞼整體鬆弛，變成更穩重的容貌。另外，鼻梁和顴骨本身不會鬆弛，所以肌肉線條浮現，變成有凹凸的容貌。

男性

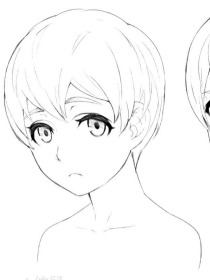

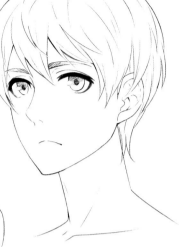

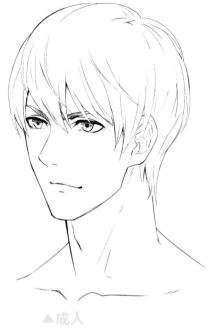

▲幼兒

渾圓沒有凹凸的稚嫩容貌。這個時期和女性在特徵上幾乎沒有差異，男性也是很可愛的印象。和女孩做出差異的重點是，要畫成比較苗條一點。

▲國高中生

和幼兒相比下巴變尖，鼻梁也變高。由於還在發育，所以瞳孔較大，保留中性的氣質。

▲成人

骨骼成熟，和國高中生的臉型相比，臉部上下稍微拉長，相對地眼睛也比較小的容貌。下頜的輪廓很寬厚，令人聯想到可靠的角色。

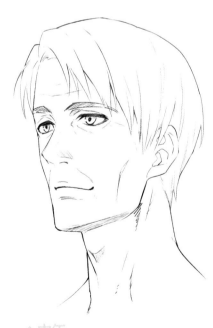

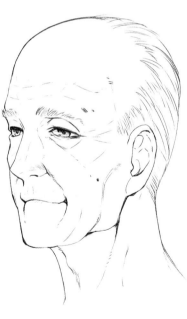

▲中年

臉部整體的肉垮下，鼻梁顯現，臉頰消瘦，看得見顴骨的線條。嘴巴周圍有法令紋、額頭有鬆弛的皺紋等，整體變成成熟的氛圍，令人感受到中年人的沉穩。

▲老人

頭髮髮際後退，外觀一口氣變老。額頭、外眼角、臉頰、嘴巴附近的皮膚整體鬆弛下垂，下巴部分的皮推積。和中年期相比，眼中的精悍消失，變成溫柔和藹的印象。

小孩與老人的臉型

年幼期圓滾滾的輪廓,隨著年齡增加骨頭會變明顯,增加直線的線條。變成老人後肌膚鬆弛也開始變明顯,不過依照體型程度有異,在臉型的特徵也會出現差異。

小孩的臉型

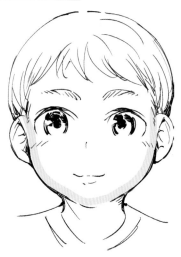

▲幼兒(5歲左右)

男女整體的輪廓都是圓的,輪廓柔軟柔和。鼻梁較小,略微朝上,相對於頭部眼睛的比例變大。

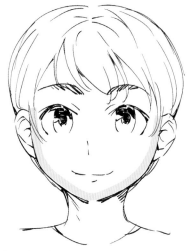

▲小學男生(10歲左右)

眼睛和幼兒期相同大小,下巴尖端開始變尖,輪廓層次分明。臉部拉長,鼻梁稍微變高,接近鵝蛋形容貌。

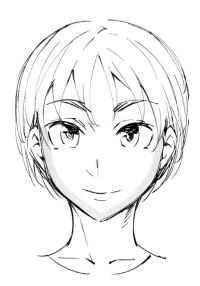

▲男國中生(14歲左右)

容貌開始變得成熟,從左右下頜到下巴尖端的輪廓線條變得銳利。相對於眼睛,瞳孔的面積逐漸變小,散發出男人味和少年感並存的氣質。鼻梁直挺,臉逐漸變長。

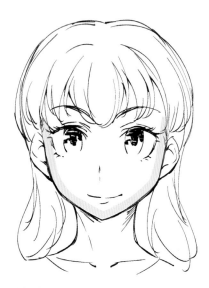

▲女國中生(14歲左右)

若是女孩,臉頰帶有柔和的圓弧,下巴尖端變尖,鼻梁開始伸長。眼睛的睫毛濃密,給人有女人味的印象。

老人的臉型

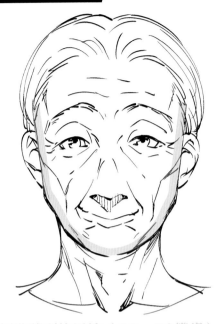

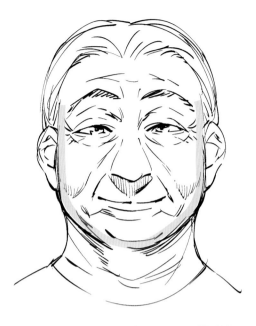

▲標準體型的男性（60～70幾歲）

臉部的脂肪減少，肌肉鬆弛，額頭、眼睛、嘴巴等處整體起皺紋。臉頰的肉消去，浮現顴骨尖尖的線條，給人枯瘦的印象。肌膚鬆弛輪廓變圓，眉毛和外眼角也下垂，變成柔和的印象。

▲肥胖體型的男性（60～70幾歲）

因為臉部整體有脂肪的影響使肌膚繃緊，所以相對於年齡給人年輕的印象。雖然臉皮鬆弛，但因為脂肪往旁邊擴散，所以橫線的拉扯皺褶變多。

冷酷的中年男性的臉型

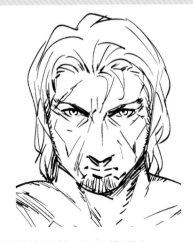

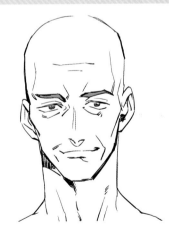

▲體格好的男性（40幾歲）

鍛鍊體格的中年男性脖子也很粗，所以下巴的線條和廣闊的本壘形輪廓很合適。畫出顴骨的線條，和額頭兩側骨頭突出浮現的線條，表現年齡增長。

▲精悍體格的男性（50幾歲）

沒有贅肉，苗條的中年男性，臉型也和臉長的精悍輪廓很合適。顴骨的線條從輪廓向外突出正是特色，來到耳朵的位置。另外，額頭兩側骨頭突出的線條清楚呈現。

小孩的體格

Lessons 22

小孩的身體從小學高年級到國中生，男女的性別差異開始變大。最大的特徵是，女孩除了帶有圓弧的體格，胸部與腰圍也變大，男孩則是肌肉和骨骼發達。

幼兒、小學生的體格

▼ 幼兒的體格

相對於身體頭部較大，變成大約4～5頭身的體格。水桶腰有恰好的圓弧，手臂、手腕和腳脖子等畫粗一點，表現出脂肪的柔軟能更添真實感。

保留嬰兒胖嘟嘟的樣子，所以上臂和大腿的線條有圓弧。

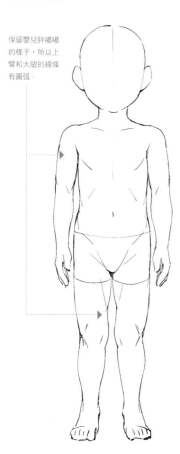

◀ 小學生的體格

和幼兒相比，脖子、手臂和腿部變長，整體增加俐落的感覺。雖然低年級男生女生還沒有重大差異，不過到了高年級，胸部、腿部和手臂等不瘦不胖的部位，變得開始慢慢地顯現性別差異。

個子長高縱向成長，所以脂肪分散，兩腳之間形成縫隙等，整體變得細長。

有脂肪的手臂鼓起，手肘內側的肉重疊形成好幾層。

▶ 小學生的體格（肥胖）

小孩的肥胖體型幾乎看不見肌肉的線條，另一方面，手臂、胸部、腹部和大腿等容易累積脂肪的部位處處都橫向擴散。

國中生的體格

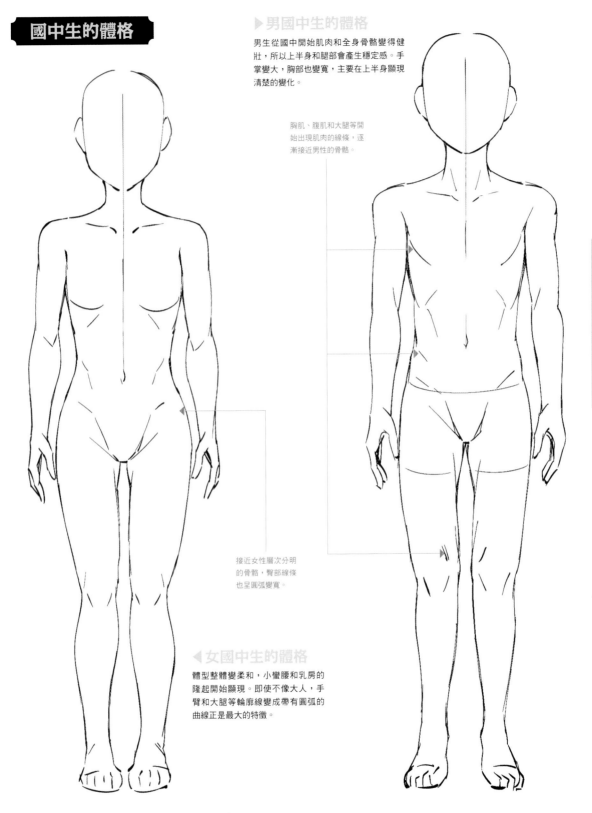

▶男國中生的體格

男生從國中開始肌肉和全身骨骼變得健壯,所以上半身和腿部會產生穩定感。手掌變大,胸部也變寬,主要在上半身顯現清楚的變化。

胸肌、腹肌和大腿等開始出現肌肉的線條,逐漸接近男性的骨骼。

接近女性層次分明的骨骼,臀部線條也呈圓弧變寬。

◀女國中生的體格

體型整體變柔和,小蠻腰和乳房的隆起開始顯現。即使不像大人,手臂和大腿等輪廓線變成帶有圓弧的曲線正是最大的特徵。

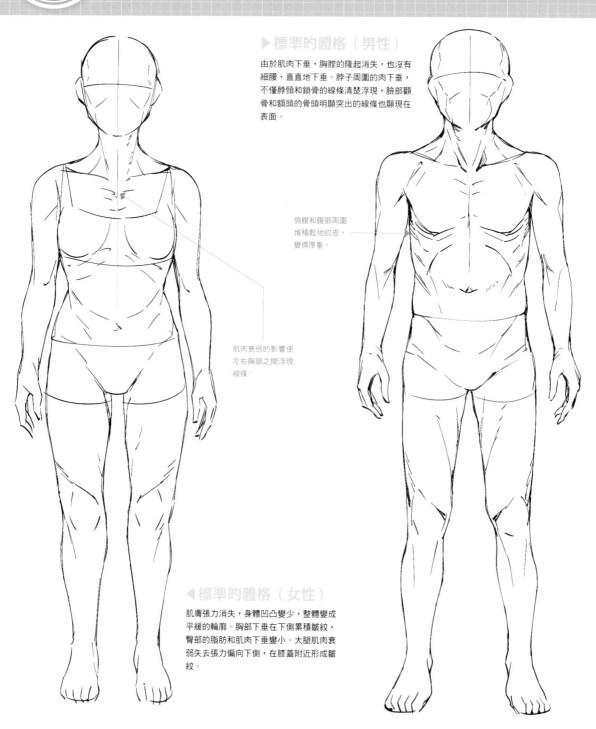

Lessons 23

老人的體格

肌肉衰弱，肌膚鬆弛，變成滿是皺紋的老人身體。老化的過程大家都一樣，不過男女的體格差異、肥胖程度、骨頭的彎曲樣子等，依照個人的體格會顯現外貌上的差異。

▶標準的體格（男性）

由於肌肉下垂，胸腔的隆起消失，也沒有細腰，直直地下垂。脖子周圍的肉下垂，不僅脖頸和鎖骨的線條清楚浮現，臉部顴骨和額頭的骨頭明顯突出的線條也顯現在表面。

側腹和腹部周圍堆積鬆弛的皮，變得厚重。

肌肉衰弱的影響使左右胸部之間浮現線條。

◀標準的體格（女性）

肌膚張力消失，身體凹凸變少，整體變成平緩的輪廓。胸部下垂在下側累積皺紋，臀部的脂肪和肌肉下垂變小。大腿肌肉衰弱失去張力偏向下側，在膝蓋附近形成皺紋。

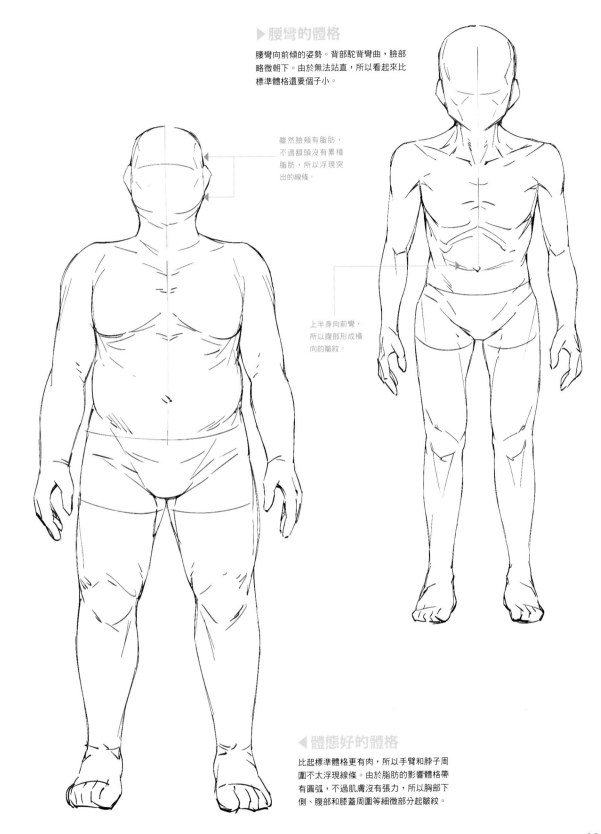

▶腰彎的體格

腰彎向前傾的姿勢。背部駝背彎曲，臉部
略微朝下。由於無法站直，所以看起來比
標準體格還要個子小。

雖然臉頰有脂肪，
不過額頭沒有累積
脂肪，所以浮現突
出的線條。

上半身向前彎，
所以腹部形成橫
向的皺紋。

◀體態好的體格

比起標準體格更有肉，所以手臂和脖子周
圍不太浮現線條。由於脂肪的影響體格帶
有圓弧，不過肌膚沒有張力，所以胸部下
側、腹部和膝蓋周圍等細微部分起皺紋。

利用顏色表現個性

　　紅色代表熱情有行動力，藍色代表冷酷知性等，「顏色」各自具有令人聯想的印象。例如兒童取向的特攝節目中，登場的英雄們各自年齡相仿，幾乎都穿著相同設計的服裝，不過我們光憑顏色就能區分角色掌握性格。不只眼睛和頭髮，假如在角色服裝與攜帶物品等設定符合性格與特徵的印象顏色，對觀看者來說也容易對角色的個性一目了然。

◀紅色

由於是火焰和血液的顏色，所以給人熱血男兒和具有生命力的印象。

◀藍色

藍色是水和天空的顏色。令人想像冷靜、知性、內向的角色。

◀黃色

太陽的顏色，除了給人開朗、開心、快樂、外放的印象，也能表現胸襟開闊。

◀綠色

令人安心的綠色。是植物的顏色，令人聯想到沉穩的角色。

◀粉紅色

粉紅色代表女性化，是愛情與戀愛的象徵。給人惹人愛、可愛、甜美柔和的印象。

◀紫色

紫色令人感覺優雅與知性。在日本也是高雅的顏色，很適合高貴的角色或聰明的角色。

◀黑色

令人想到夜色、黑暗的色調。給人陰沉邪惡的印象，或病態神祕的印象。

◀白色

白色沒有染上任何顏色。由於給人清潔感和信賴感，所以用來作為純潔的印象和正義的象徵。

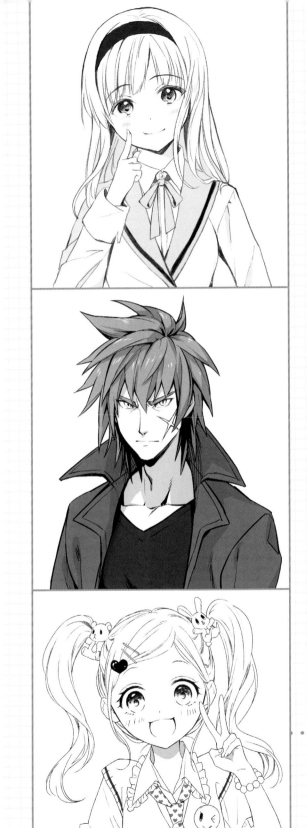

第**3**章
藉由動作表現個性

同年齡層的分別描繪

像學校這種同年齡層的人物登場的作品中,想要分別描繪角色的個性時,首先要創造作為基本的標準角色。透過和基準角色比較,便容易使特徵做出差異。

❶ 創造基本角色

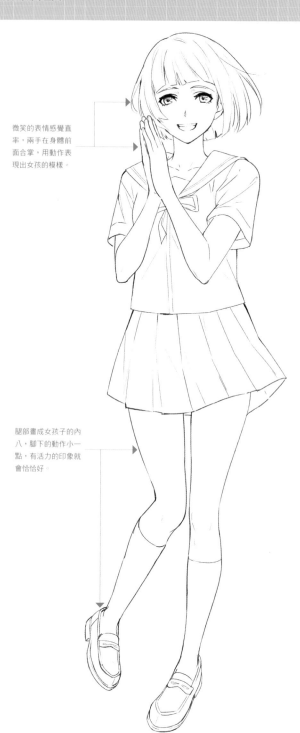

微笑的表情感覺直率,兩手在身體前面合掌,用動作表現出女孩的模樣。

腿部畫成女孩子的內八,腳下的動作小一點,有活力的印象就會恰恰好。

▲ 高中2年級的女孩

全都以中間、普通、標準的印象創作,所以角色創造是設定成能當作學姊學妹的高中二年級。體型是中等身材,髮型是中長髮,性格直率,悲喜皆顯露於外,看起來活潑又文靜,注意其中的平衡。

❷創造與基本角色做出差異的角色

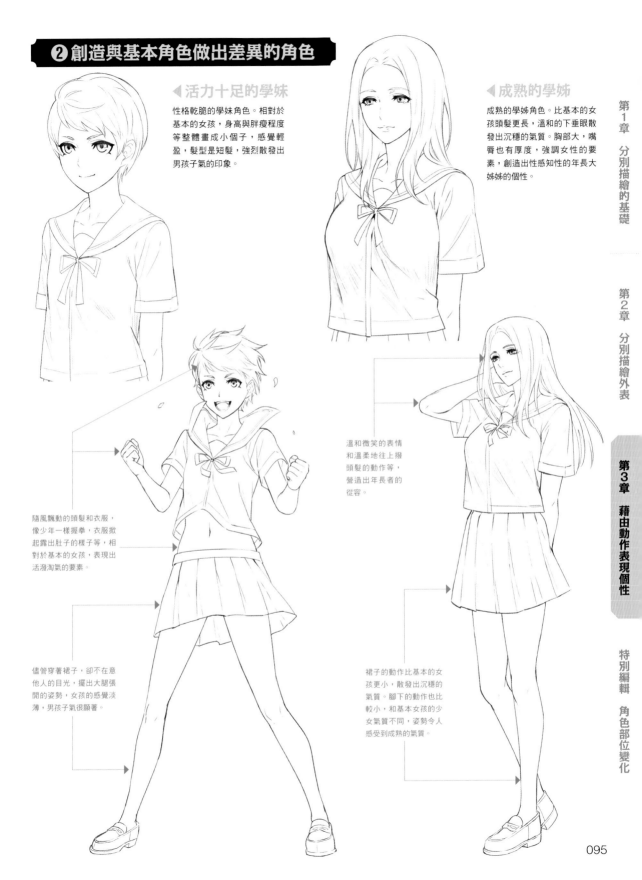

◀活力十足的學妹

性格乾脆的學妹角色。相對於基本的女孩，身高與胖瘦程度等整體畫成小個子，感覺輕盈，髮型是短髮，強烈散發出男孩子氣的印象。

◀成熟的學姊

成熟的學姊角色。比基本的女孩頭髮更長，溫和的下垂眼散發出沉穩的氣質。胸部大，嘴唇也有厚度，強調女性的要素，創造出性感知性的年長大姊姊的個性。

隨風飄動的頭髮和衣服，像少年一樣握拳，衣服掀起露出肚子的樣子等，相對於基本的女孩，表現出活潑淘氣的要素。

溫和微笑的表情和溫柔地往上撥頭髮的動作等，營造出年長者的從容。

儘管穿著裙子，卻不在意他人的目光，擺出大腿張開的姿勢，女孩的感覺淡薄，男孩子氣很顯著。

裙子的動作比基本的女孩更小，散發出沉穩的氣質。腳下的動作也比較小，和基本女孩的少女氣質不同，姿勢令人感受到成熟的氣質。

不同性格與類型的學生角色

有故事的作品中從主角到小角色，必須分別描繪形形色色的角色。利用上一節同年齡層的分別描繪和第1章解說的矩陣表，創造出學生角色的變化吧！

❶思考矩陣表的對比

根據各種個性的人就讀的學校這個舞台，思考適合許多角色的學生風格的主要要素。第一個主軸是推動或攪和故事的「個性開朗的角色」，和相反的「陰沉的角色」；另一個學園風個性

的變動範圍，則是以「認真」和「不認真」的對比為主軸，分別思考角色。

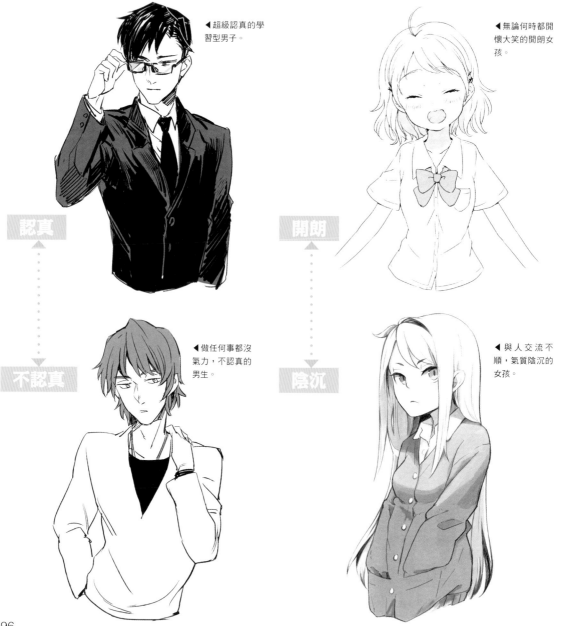

◀超級認真的學習型男子。

認真

◀做任何事都沒氣力，不認真的男生。

不認真

◀無論何時都開懷大笑的開朗女孩。

開朗

◀與人交流不順，氣質陰沉的女孩。

陰沉

❷創造角色的變化

以2種對比為主軸，如「開朗＋認真」、「陰沉＋不認真」、「有點不認真」、「都不算是」等思考各種平衡，一邊想像適合的設定或人際關係一邊描繪角色。一開始不清不楚也沒關係，實際動手試試吧！

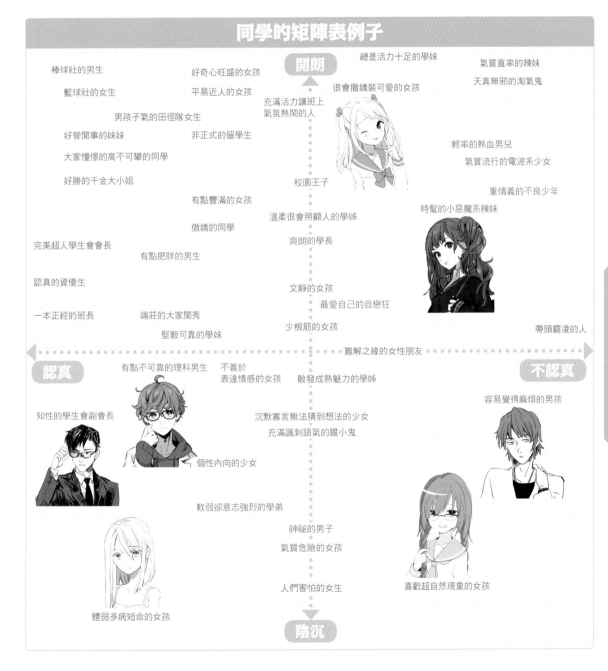

同學的矩陣表例子

開朗

棒球社的男生　　好奇心旺盛的女孩　　總是活力十足的學妹　　氣質直率的辣妹

籃球社的女生　　平易近人的女孩　　　　　　　　　　　　　天真無邪的淘氣鬼

男孩子氣的田徑隊女生　　　　充滿活力讓班上　　很會撒嬌裝可愛的女孩

好管閒事的妹妹　　非正式的留學生　　氣氛熱鬧的人

大家憧憬的高不可攀的同學　　　　　　　　輕率的熱血男兒

好勝的千金大小姐　　　　　　　　　　　氣質流行的電波系少女

　　　　　有點豐滿的女孩　　校園王子　　　　　重情義的不良少年

　　　　傲嬌的同學　　溫柔很會照顧人的學姊　　時髦的小惡魔系辣妹

完美超人學生會會長　　爽朗的學長

　　　有點肥胖的男生

認真的資優生　　　　　　文靜的女孩

　　　　　　　　　　最愛自己的自戀狂

一本正經的班長　　端莊的大家閨秀

　　　堅毅可靠的學妹　　少根筋的女孩　　　　　　　帶頭霸凌的人

認真　　　　　難解之緣的女性朋友　　　　　　　　　　　　　**不認真**

有點不可靠的理科男生　　不善於　　散發成熟魅力的學姊

知性的學生會副會長　　表達情感的女孩　　　　　　容易覺得麻煩的男孩

　　　　　　　　　沉默寡言無法猜到想法的少女

　　　　　　　　　充滿諷刺語氣的膽小鬼

　　　　個性內向的少女

軟弱卻意志強烈的學弟

神祕的男子

氣質危險的女孩

人們害怕的女生　　喜歡超自然現象的女孩

體弱多病短命的女孩

陰沉

女主角型

▶傲嬌的同學

維持強勢的表情和動作，羞怯的臉頰和左右形狀不一樣的眉毛等，表現出動搖若隱若現的模樣，「嬌羞感」就會特別突出。和雙馬尾與上吊眼等部位是絕配。

POINT

- ·上吊眼
- ·羞怯的表情
- ·有機可乘的表情
- ·強勢的態度
- ·雙馬尾

▼好管閒事的妹妹

溫暖的眼神和有女人味的動作散發出柔和的氣質，正統派妹妹角色的印象很強烈。比起強烈的個性，不如以標準的可愛為目標。

POINT

- ·外眼角下垂的眼睛
- ·泛紅的臉頰
- ·嘴角上揚的溫柔嘴巴
- ·指頭貼在臉頰的動作

▶大家憧憬的
高不可攀的同學

冷淡的眼神、秀麗的黑髮和優雅的動作等要素充分塑造角色，感覺有點難以接近，表現出神祕的氣質。

POINT

- ·長睫毛的冷酷眼神
- ·淚痣
- ·有光澤的直順黑髮
- ·撥頭髮的動作

學生會會長、班長型

▶一本正經的班長

服裝和髮型確實整理，就能表現出嚴守紀律，不能通融的性格。有點不高興的表情也是責任感強烈的證明。

POINT

- 黑框眼鏡
- 整理過綁好的頭髮
- 上挑的眉毛和ㄟ字嘴
- 嚴厲的目光

▲完美超人學生會會長

嚴肅的表情和繃直的背脊散發出可靠的感覺，水汪汪的眼睛感覺氣質有些柔和，任何事都完美完成的印象油然而生。

POINT

- 挺直的背脊
- 手叉腰的動作
- 大眼睛
- 臉頰上小小的泛紅
- 緊閉的嘴巴

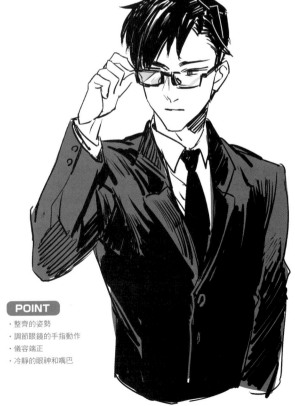

▶知性的學生會副會長

確實設計造型的髮型和冷淡的眼神，感覺知性的整齊氛圍給人能幹的印象。推眼鏡的指頭動作也能表現魅力。

POINT

- 整齊的姿勢
- 調節眼鏡的手指動作
- 儀容端正
- 冷靜的眼神和嘴巴

女同學

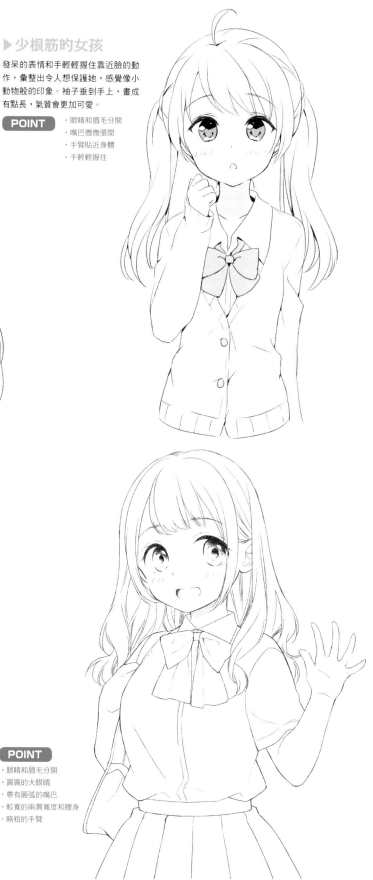

▶少根筋的女孩

發呆的表情和手輕輕握住靠近臉的動作，彙整出令人想保護她，感覺像小動物般的印象。袖子垂到手上，畫成有點長，氣質會更加可愛。

POINT
- ・眼睛和眉毛分開
- ・嘴巴微微張開
- ・手臂貼近身體
- ・手輕輕握住

▲文靜的女孩

外眼角和眉尾下垂的溫和表情，和手放在胸口的柔和動作，表現出沉穩的氣質。具有包容力，老成的印象也變強烈。

POINT
- ・外眼角和眉尾下垂
- ・手放在胸口的動作
- ・柔軟伸直的指頭
- ・公主頭髮型

▶有點豐滿的女孩

包含臉部輪廓，眼睛、肩膀和軀幹等整體是圓圓的體型，重視輕柔可愛的氣質。眼睛和眉毛分開，散發出有點少根筋的氣質，看起來會更加可愛。

POINT
- ・眼睛和眉毛分開
- ・圓圓的大眼睛
- ・帶有圓弧的嘴巴
- ・較寬的兩肩寬度和腰身
- ・略粗的手臂

▶非正式的留學生

金髮碧眼、雀斑等細節在表現刻板印象的外國角色時是必備要素。眉毛短有點成熟的容貌，和毫不做作的氣質更加襯托出角色。

POINT

・臉上的雀斑
・短眉毛
・金髮碧眼
・表裡如一的開朗笑容
・耳環

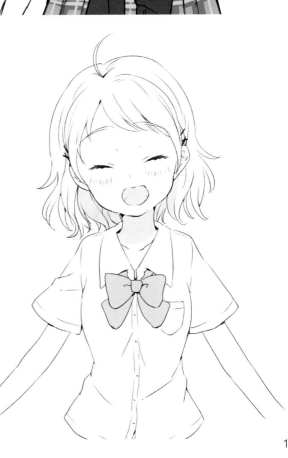

▼好奇心旺盛的女孩

對任何事都想參與的趕流行氣質的性格，上挑的短眉毛和大眼睛、賊笑上揚的嘴角，正以稍微彎曲打開的手指表現。

POINT

・眉尾和嘴角上揚開心的表情
・大眼睛
・正要抓起的手
・稍微胸部突出向後仰

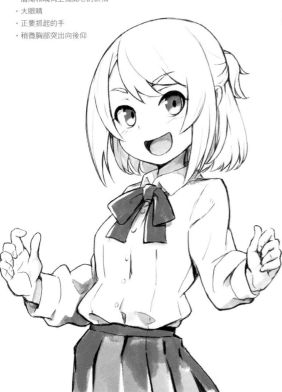

▶平易近人的女孩

天真無邪的笑容和兩手張開的動作，宛如寵物般警戒心薄弱，注意沒有架子的氣質。從頭頂伸出的一撮髮束和夾髮夾露出耳朵的要素，也能有效地給人活潑的印象。

POINT

・眼睛完全閉上的滿面笑容
・感覺稚嫩的呆毛和髮夾
・雙手打開完全信任對方的樣子

▶時髦的小惡魔系辣妹

鮮明時髦的臉蛋、綁在側邊顏色明亮的茂密頭髮、寬鬆的制服、肩膀放鬆有點慵懶的樣子等，散發出辣妹的氣質。耳環和裝飾品等，每一樣道具都細微講究，完成時髦的氣質。

POINT

· 茂密的頭髮
· 書包的裝飾品
· 化妝過的鮮明端正臉龐
· 滑手機的手

▼氣質流行的 電波系少女

貓嘴的天真爛漫表情和天真無邪的和平手勢，各種小配件過度組合，配合特製性高的穿搭法，就能表現充滿個性的獨特世界觀。

POINT

· 像貓的嘴巴
· 裝點頭髮和衣服的過多裝飾品和裝飾
· 和平手勢
· 綁在較高位置的雙馬尾

◀氣質直率的辣妹

清楚的容貌與感覺講究的穿法，一面散發出辣妹的氣質，一面以爽朗的表情表現出表裡如一的氣質，在好的方面完成輕鬆的印象。

POINT

· 眼睛和眉毛分開，待人和善的表情
· 拿著手機的手
· 在胸口露出講究的裝飾品
· 制服隨便的穿法

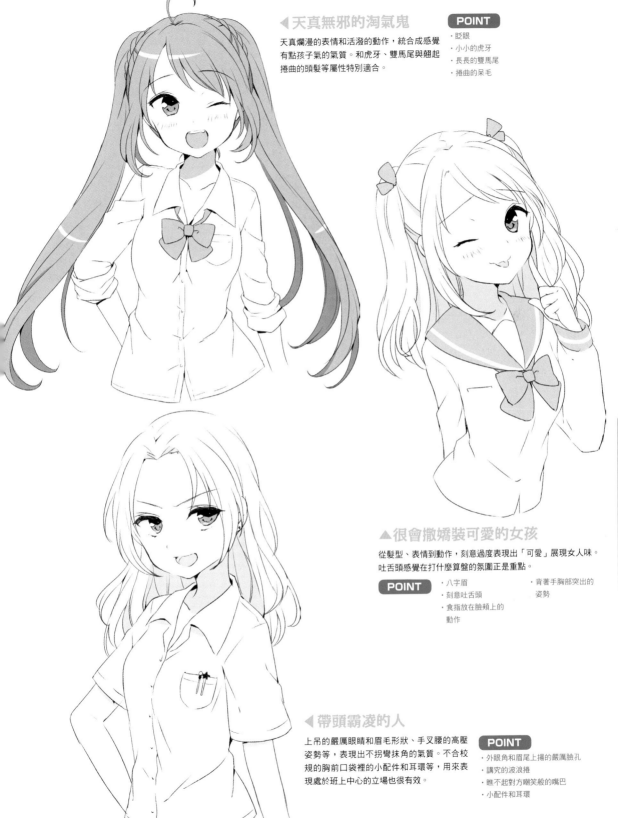

◀ 天真無邪的淘氣鬼

天真爛漫的表情和活潑的動作，統合成感覺
有點孩子氣的氣質。和虎牙、雙馬尾與翹起
捲曲的頭髮等屬性特別適合。

POINT

・眨眼
・小小的虎牙
・長長的雙馬尾
・捲曲的呆毛

▲ 很會撒嬌裝可愛的女孩

從髮型、表情到動作，刻意過度表現出「可愛」展現女人味。
吐舌頭感覺在打什麼算盤的氛圍正是重點。

POINT

・八字眉　　　　　　　・背著手胸部突出的
・刻意吐舌頭　　　　　　姿勢
・食指放在臉頰上的
　動作

◀ 帶頭霸凌的人

上吊的嚴厲眼睛和眉毛形狀、手叉腰的高壓
姿勢等，表現出不拐彎抹角的氣質。不合校
規的胸前口袋裡的小配件和耳環等，用來表
現處於班上中心的立場也很有效。

POINT

・外眼角和眉尾上揚的嚴厲臉孔
・講究的波浪捲
・瞧不起對方嘲笑般的嘴巴
・小配件和耳環

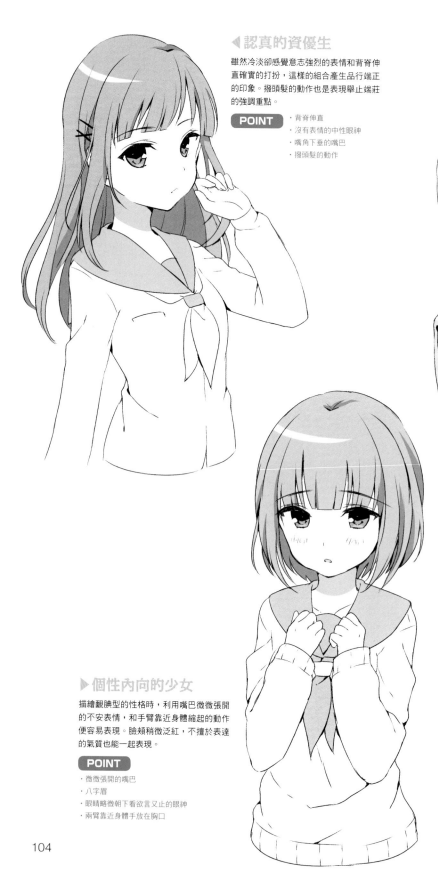

◀ 認真的資優生

雖然冷淡淡卻感覺意志強烈的表情和背脊伸直確實的打扮,這樣的組合產生品行端正的印象。撥頭髮的動作也是表現舉止端莊的強調重點。

POINT

・背脊伸直
・沒有表情的中性眼神
・嘴角下垂的嘴巴
・撥頭髮的動作

▲ 不善於表達情感的 女孩

臉的角度略微朝下給人淡然的印象,臉頰加上泛紅表現老實的性格,畫出柔和的氣質。眉毛畫在離眼睛較高的位置,畫成欲言又止的表情強調情緒,就能表現憐愛與可愛。

POINT

・臉略微朝下傾斜
・臉頰泛紅
・和眼睛分開的下垂眉
・閉上的嘴巴

▶ 個性內向的少女

描繪靦腆型的性格時,利用嘴巴微微張開的不安表情,和手臂靠近身體縮起的動作便容易表現。臉頰稍微泛紅,不擅於表達的氣質也能一起表現。

POINT

・微微張開的嘴巴
・八字眉
・眼睛略微朝下看欲言又止的眼神
・兩臂靠近身體手放在胸口

氣質危險的女孩

沒有光點、感覺不到生氣的眼睛和露出冷笑的嘴巴，表現出內心有些黑暗的氣質。加進越多如緞帶等女孩的要素，與從表情感受到的恐怖的反差會越顯眼。

POINT

· 不畫出眼睛的光點
· 除了眼睛沒有光芒，露出普通笑容的表情
· 加上緞帶等女孩子的裝飾品

沉默寡言無法猜到想法的少女

愛睏的眼神和發呆的表情加強我行我素的印象。手完全遮住，袖子晃蕩的樣子等，表現出難以捉摸的一面，更添神祕的氣質。

POINT

· 半閉眼睛愛睏的臉
· 接近一點的嘴巴
· 顯然尺寸不合的衣服
· 編髮或捲髮的時髦髮型

喜歡超自然現象的女孩

整體有點陰沉，一面畫出內向的表情與動作，一面嘴角上揚露出意味深長的笑容，看起來文靜，瀏海和辮子卻異常地長的髮型等，在細微部分加上個性加強怪人的印象。

POINT

· 幾乎沒有光點的眼睛
· 垂到眼睛的瀏海
· 嘴角上揚
· 觸摸自己頭髮的動作

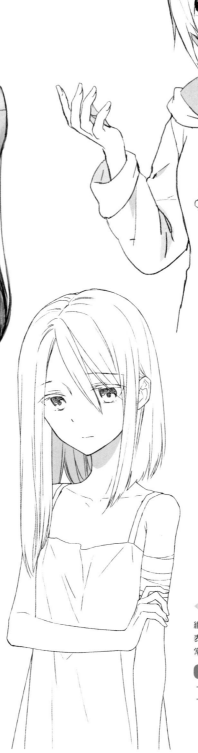

▲人們害怕的女生

令人感覺到攻擊性氣質的上眼瞼下垂
的眼睛，和手插進口袋的動作，給人
難以接近的印象。取而代之眉毛畫在
較高的位置，完成有點溫和的表情，
表現出本質上溫暖的精神層面。

POINT

・上眼瞼下垂的眼睛
・眉毛畫在離眼睛較高的位置
・冷淡朝上的嘴巴
・兩手插進口袋

▲難解之緣的女性朋友

剪成俐落的短髮加上瞳孔大的眼睛，完成
中性的臉龐，具有雖然爽朗卻好管閒事的
氣質。不客氣的手部姿勢和嘴巴，對於長
久來往的男性友人，令人感受到與戀人不
同的親密感。

POINT

・男孩子氣的短髮
・中性的瞳孔大的眼睛
・不客氣的嘴巴和手部姿勢

◀體弱多病短命的女孩

纖細的體格、垂在眼前的瀏海和眼睛朝下看的
表情等，襯托出柔弱虛幻的印象。利用繃帶和
常備藥等小道具，更容易增強印象。

POINT

・八字眉和朝下看的眼睛　・繃帶纏在手臂上
・頭朝下的陰沉表情　・骨頭明顯的纖細身體

男同學

▶ 輕率的熱血男兒

令人感受到有自信與正義感強烈，是標準氣質的男兒。以情感豐富的表情和超過的行為等樣子，完成生氣勃勃的氛圍。

POINT

・隨便亂翹的短髮
・全身用力生硬的姿勢
・白牙晃眼的笑容
・粗眉毛

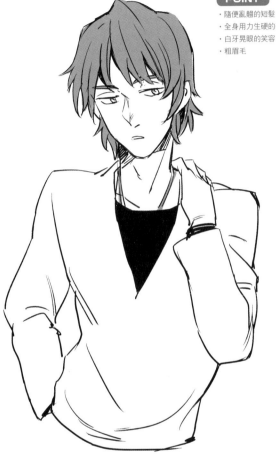

▲ 容易覺得麻煩的男孩

冷淡的眼神、無力張開的嘴巴和搭在頸部的手等實在很慵懶的動作，表現出愛嘲諷的個性。髮型也不太整齊，畫成隨便生長的感覺，與角色動作的契合度就會很穩定。

POINT

・半閉的眼睛
・無力張開的嘴巴
・手搭在頸部後面
・手插進口袋

▶ 重情義的不良少年

扣子全部打開的立領＋T恤的穿法，一面散發出無視校規的氣質，一面以感受到強烈意志的眼睛表現耿直的人品。整個往後梳的髮型將一部分瀏海隨便弄散，便成了現代風格的印象。

POINT

・瀏海隨便弄散往後梳的髮型
・皺起眉頭的銳利眼神
・有光點的漂亮眼眸
・立領前面扣子全部打開

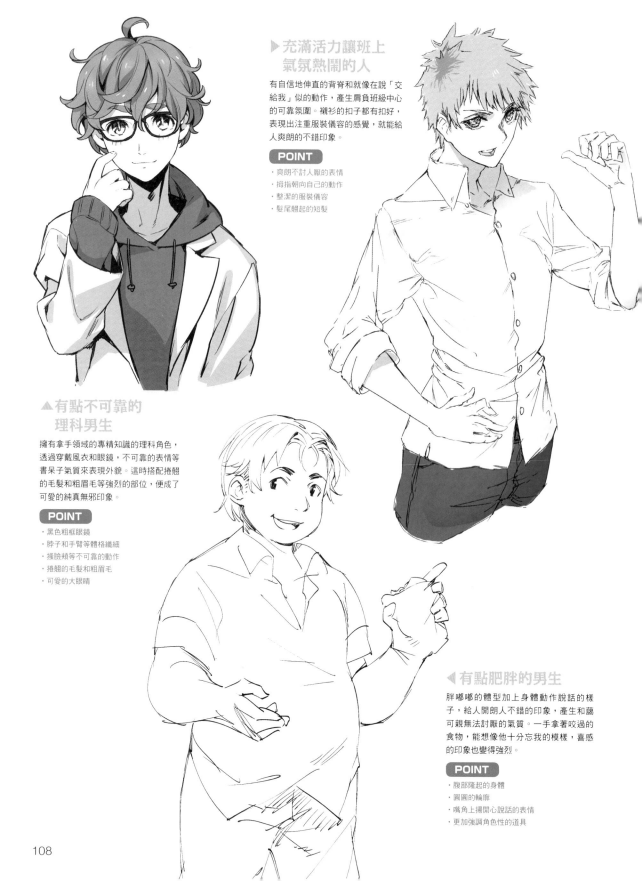

▶充滿活力讓班上
　氣氛熱鬧的人

有自信地伸直的背脊和就像在說「交
給我」似的動作，產生肩負班級中心
的可靠氛圍。襯衫的扣子都有扣好，
表現出注重服裝儀容的感覺，就能給
人爽朗的不錯印象。

POINT

・爽朗不討人厭的表情
・拇指朝向自己的動作
・整潔的服裝儀容
・髮尾翹起的短髮

▲有點不可靠的
　理科男生

擁有拿手領域的專精知識的理科角色，
透過穿戴風衣和眼鏡，不可靠的表情等
書呆子氣質來表現外貌。這時搭配捲翹
的毛髮和粗眉毛等強烈的部位，便成了
可愛的純真無邪印象。

POINT

・黑色粗框眼鏡
・脖子和手臂等體格纖細
・搔臉頰等不可靠的動作
・捲翹的毛髮和粗眉毛
・可愛的大眼睛

◀有點肥胖的男生

胖嘟嘟的體型加上身體動作說話的樣
子，給人開朗人不錯的印象，產生和藹
可親無法討厭的氣質。一手拿著咬過的
食物，能想像他十分忘我的模樣，喜感
的印象也變得強烈。

POINT

・腹部隆起的身體
・圓圓的輪廓
・嘴角上揚開心說話的表情
・更加強調角色性的道具

◀ **最愛自己的自戀狂**

充滿自信的表情、胸襟敞開表現魅力的打扮，表現出強烈的愛自己。加上撥頭髮的動作、長睫毛的眼睛等女性化表現，散發出美麗冷酷的氣質。

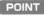 **POINT**

· 金髮長睫毛
· 燙過的金髮
· 嘴角輕輕上揚，充滿自信的表情
· 胸襟大大敞開表現魅力
· 撥頭髮的動作

▼ **神祕的男子**

無所謂的動作和冷酷的笑容組合，表現出充滿謎團的氣質。看透人心的眼神和感覺知性的冷酷容貌，使可疑感更顯著。

POINT

· 往兩旁拉開上揚的嘴角
· 上眼瞼半閉的細長眼睛
· 聳肩
· 整體苗條較薄的胸腔

◀ **充滿諷刺語氣的膽小鬼**

上挑的細眉毛和嘴角、掌心向上自大的手部姿勢，做出鄙視別人的討厭表情和姿勢。小個子和輕佻的表情，給人可憎的印象，能表現出簡單明瞭的討人厭的角色。

POINT

· 眉毛和嘴角上揚
· 瞳孔畫小一點
· 掌心向上
· 小個子
· 自大鄙視別人的態度

▶ **堅毅可靠的學妹**

手在背後抱著，像窺視般眼睛向上看的動作，令人感受到妹妹般的可愛。短鮑伯頭的髮型也給人輕盈可愛的印象。

POINT
・眼睛向上看
・在背後抱著的手
・略微前傾的姿勢
・輕盈的短鮑伯頭

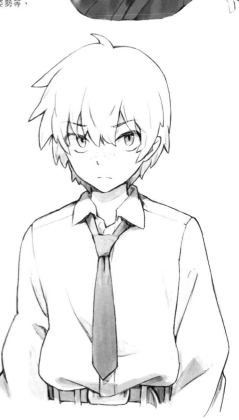

◀ **總是活力十足的學妹**

用髮夾固定的短髮造型、好勝的表情和握拳眼看要往前跑的姿勢等，強調活潑且運動型的印象。

POINT
・活潑的倒八字眉
・動態的亂翹短髮
・振臂高揮
・露出上排牙齒張大的嘴巴

▶ **軟弱卻意志強烈的學弟**

有點土氣的髮型和雀斑散發出孩子氣、不洗鍊的氣質，上挑的眉毛和往上看的眼神，做出意志強烈的表情。有壓迫感的表情令人感受到藏在心裡的強大信念。

POINT
・土氣不洗鍊的髮型和雀斑
・上挑的眉毛
・往上看的眼神
・纖細個子小的體格

學長姊型

▼散發成熟魅力的學姊

誘惑男人的嬌媚表情表現出從容的年長感。露出耳朵的髮型和下巴抬起的動作給人有魅力的印象，而強調背部到臀部曲線美的S字姿勢活用了好身材。

POINT
· 從上往下看長睫毛的眼睛
· 嘴角兩邊上揚從容的嘴巴
· 手靠在手肘上強調胸部
· 使胸部和臀部顯眼的S字姿勢

▶溫柔很會照顧人的學姊

感覺端莊的氛圍與溫柔的表情，令人感受到姊姊般的包容力。及腰的長髮也加強了一絲不苟與成熟的印象。

POINT
· 及腰的長髮
· 布料柔軟的毛衣
· 食指伸直的動作
· 具有包容力的笑容

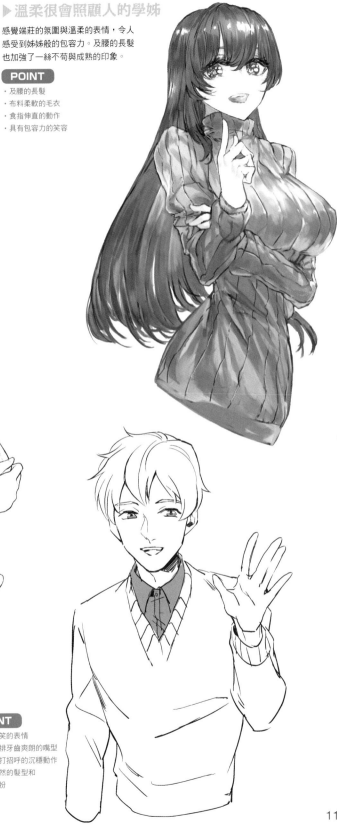

▶爽朗的學長

柔和的表情與整潔的髮型，表現出爽朗的大哥哥氣質。容易親近的溫柔表情給人草食系的印象，沉穩的動作和服裝得體的感覺，也有種可靠學長的印象。

POINT
· 溫柔微笑的表情
· 露出上排牙齒爽朗的嘴型
· 手張開打招呼的沉穩動作
· 整潔自然的髮型和
　服裝打扮

高貴文雅型

▶校園王子

滑順質感的中長髮和水汪汪的眼睛等，舉止高雅的整體形象，產生感覺優雅洗鍊的氣質。輕輕握住的手部動作營造出纖細感，更加深了美男子的印象。

POINT

- ・有光澤的滑順頭髮
- ・張開水汪汪的大眼睛
- ・從容的嘴型
- ・手輕輕握住
- ・繫領帶制服穿著整齊

▲好勝的千金大小姐

充滿自信的表情和動作，感覺有教養的凜然容貌強調高貴的印象。尤其豎捲髮進一步加強了千金大小姐的印象。

POINT

- ・手叉腰
- ・指頭伸直的手靠近臉
- ・頭往下看的角度
- ・長睫毛的水汪汪大眼睛
- ・漂亮地捲起的長豎捲髮

▶端莊的大家閨秀

滑順的直髮和純潔的眼神，手臂靠近身體的女性優雅的動作令人覺得有教養。閉起的嘴巴嘴角上揚露出溫和的微笑，強調純潔感。

POINT

- ・滑順的直長髮
- ・兩臂靠近身體前面
- ・光點多，外眼角下垂的純潔眼睛
- ・溫柔微笑的嘴巴

運動社團型

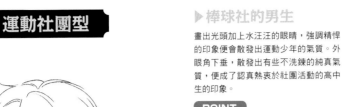

▶棒球社的男生

畫出光頭加上水汪汪的眼睛，強調精悍的印象便會散發出運動少年的氣質。外眼角下垂，散發出有些不洗鍊的純真氣質，便成了認真熱衷於社團活動的高中生的印象。

POINT
- 外眼角下垂的溫柔眼神
- 感覺稚嫩的表情
- 光頭
- 制服

▲籃球社的女生

重視方便活動的較短髮型和服裝，便是像運動社團活潑健康的氣質。頭髮輕柔翹起的柔軟髮質，和感覺有些稚嫩的滴溜溜大眼睛，加強女孩子氣的印象。

POINT
- 可愛的大眼睛
- 輕柔翹起的短髮
- 方便活動的汗衫和裙子
- 抱著籃球
- 上半身前傾的姿勢

▶男孩子氣的 田徑隊女生

爽快微笑的表情、直順的髮質和立起衣領的polo衫打扮強調中性的氣質。畫出柔軟的手腳，完成清爽漂亮的印象吧！

POINT
- 遮住輪廓的中性短髮
- 弓形眉毛和微笑的嘴型
- 女孩子的大眼睛
- 細脖子和緊實柔軟的手腳
- 輕快走路的姿勢

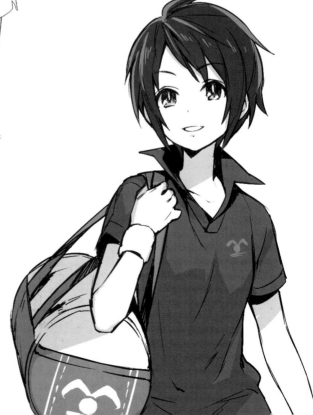

少年少女的主要角色

玩具動畫等以小孩為主的作品角色，最好內心與外貌單純明快並且一致。相對於主角和女主角，創造對照的競爭對手便容易讓故事氣氛熱烈。

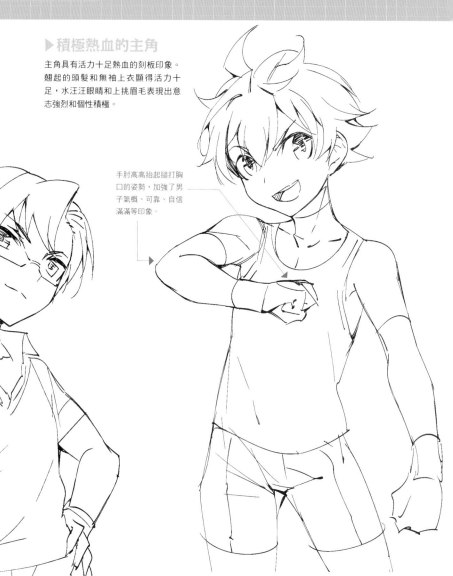

▶ 積極熱血的主角

主角具有活力十足熱血的刻板印象。翹起的頭髮和無袖上衣顯得活力十足，水汪汪眼睛和上挑眉毛表現出意志強烈和個性精極。

雖然知性卻表情驕傲，同時從高處往下看著對手的姿勢，表現出和主角大異其趣的自信。

手肘高高抬起搥打胸口的姿勢，加強了男子氣概、可靠、自信滿滿等印象。

◀ 自尊心強烈的競爭對手

冷酷自尊心強烈的競爭對手角色。整齊的頭髮、知性的眼鏡和沒有皺褶的襯衫等，加入多個精明有條不紊的要素，表現出與主角對照的角色性。

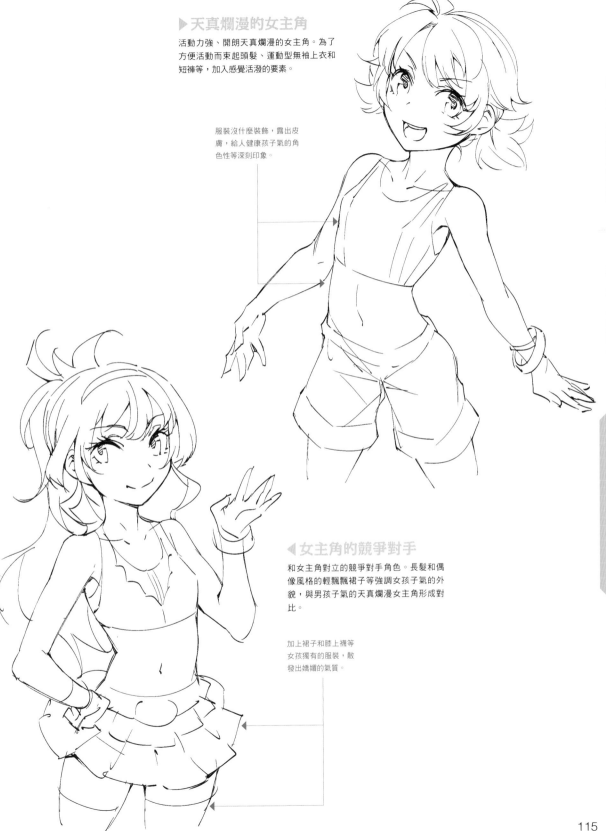

▶天真爛漫的女主角

活動力強、開朗天真爛漫的女主角。為了方便活動而束起頭髮、運動型無袖上衣和短褲等，加入感覺活潑的要素。

服裝沒什麼裝飾，露出皮膚，給人健康孩子氣的角色性等深刻印象。

◀女主角的競爭對手

和女主角對立的競爭對手角色。長髮和偶像風格的輕飄飄裙子等強調女孩子氣的外貌，與男孩子氣的天真爛漫女主角形成對比。

加上裙子和膝上襪等女孩獨有的服裝，散發出嬌媚的氣質。

父親、母親角色的表現方式

以青年層為主角的作品中，擁有不同價值觀與觀點的配角，如父親和母親有時會登場。他們長久累積人生經驗，在此介紹讓角色具有符合年齡的說服力的重點。

父親

▶嚴格的父親

頑固正義感強烈的父親形象。健壯的體格非常健康，確實梳理的瀏海令人聯想到認真的性格。威嚴的體格和緊鎖雙眉的表情具有壓迫感，感覺得到身為一家之主的嚴格。

脖子和頭一樣粗，手臂也和脖子同樣粗，注意橫向鼓起的健壯體格。

肩膀是溜肩，胸腔較薄，整體的輪廓看起來苗條。

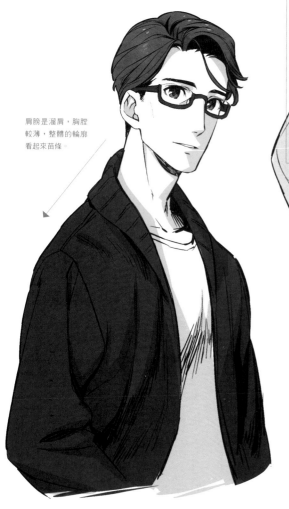

◀溫柔的父親

伶俐溫柔的父親。較長的頭髮營造出優雅沉穩的氣質。大眼睛和溫和微笑的表情受到孩子們歡迎，完成知性通情達理的父親風格。

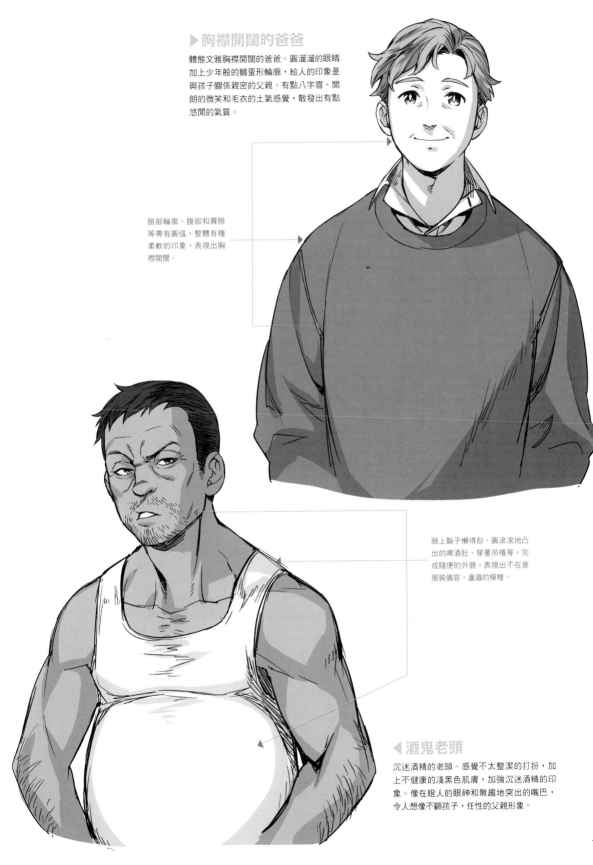

▶ 胸襟開闊的爸爸

體態文雅胸襟開闊的爸爸。圓溜溜的眼睛加上少年般的鵝蛋形輪廓，給人的印象是與孩子關係親密的父親。有點八字眉、開朗的微笑和毛衣的土氣感覺，散發出有點悠閒的氣質。

臉部輪廓、腹部和肩膀等帶有圓弧，整體有種柔軟的印象，表現出胸襟開闊。

臉上鬍子懶得刮、圓滾滾地凸出的啤酒肚、穿著吊嘎等，完成隨便的外貌，表現出不在意服裝儀容，邋遢的模樣。

◀ 酒鬼老頭

沉迷酒精的老頭。感覺不太整潔的打扮，加上不健康的淺黑色肌膚，加強沉迷酒精的印象。像在瞪人的眼神和無趣地突出的嘴巴，令人想像不顧孩子，任性的父親形象。

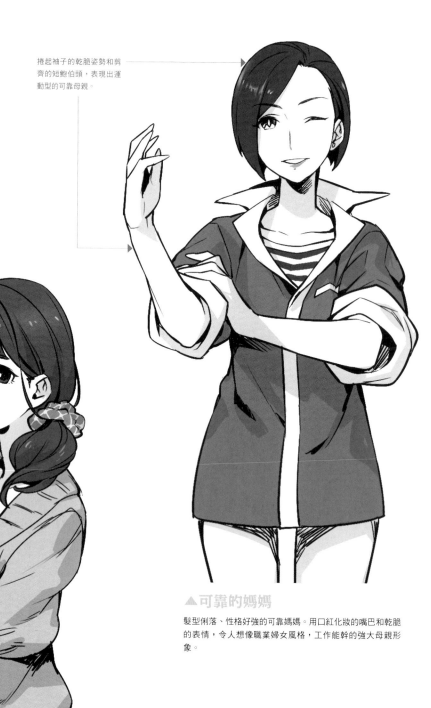

捲起袖子的乾脆姿勢和剪齊的短鮑伯頭，表現出運動型的可靠母親。

穿著開襟衫和荷葉裙這種柔和質感的服裝，產生落落大方且文靜的氣質。

▲ 可靠的媽媽

髮型俐落、性格好強的可靠媽媽。用口紅化妝的嘴巴和乾脆的表情，令人想像職業婦女風格，工作能幹的強大母親形象。

◀ 溫柔的母親

年輕溫柔的母親。半長髮用髮圈輕柔地綁在一邊，營造出溫和可愛的氣質。圓溜溜的大眼睛很溫柔，手疊在前面的動作加強女性化的印象。

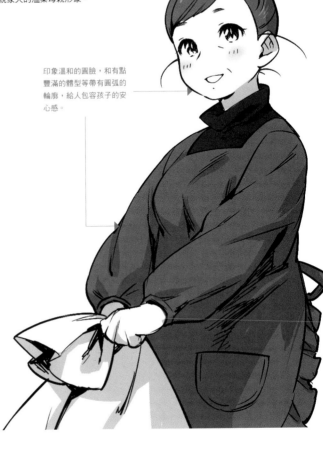

▶能幹的母親

勤奮能幹的母親。將頭髮盤高穿著罩衫等避免妨礙做家事,比起服裝儀容更以家庭為優先的樣子,令人想像重視家人的溫柔母親形象。

細長的眼睛給人知性一板一眼的印象,同時由於髮型服裝等外型很整齊,令人聯想到嚴格的母親形象。

印象溫和的圓臉,和有點豐滿的體型等帶有圓弧的輪廓,給人包容孩子的安心感。

◀老派的母親

穿著和服古式外貌的母親。頭髮仔細地往上梳扎,腰帶也整齊繫好的和服裝扮,予人嚴格的印象,令人想到家世不錯。在嘴邊加上黑痣使外表的年齡一口氣提高,讓母親的感覺更有說服力。

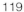

大叔角色的表現方式

和身心都充滿年輕活力的青年男性成對比，大叔角色以成熟氛圍營造出男性的魅力。和父親不同的大人角色，為故事增添絕妙的強調重點，在此掌握他們的特徵吧！

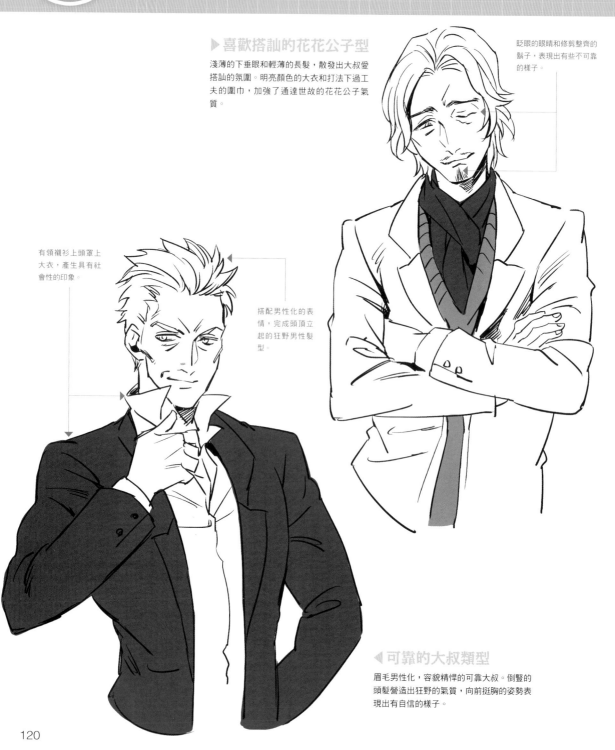

▶ **喜歡搭訕的花花公子型**

淺薄的下垂眼和輕薄的長髮，散發出大叔愛搭訕的氛圍。明亮顏色的大衣和打法下過工夫的圍巾，加強了通達世故的花花公子氣質。

眨眼的眼睛和修剪整齊的鬍子，表現出有些不可靠的樣子。

有領襯衫上頭罩上大衣，產生具有社會性的印象。

搭配男性化的表情，完成頭頂立起的狂野男性髮型。

◀ **可靠的大叔類型**

眉毛男性化，容貌精悍的可靠大叔。倒豎的頭髮營造出狂野的氣質，向前挺胸的姿勢表現出有自信的樣子。

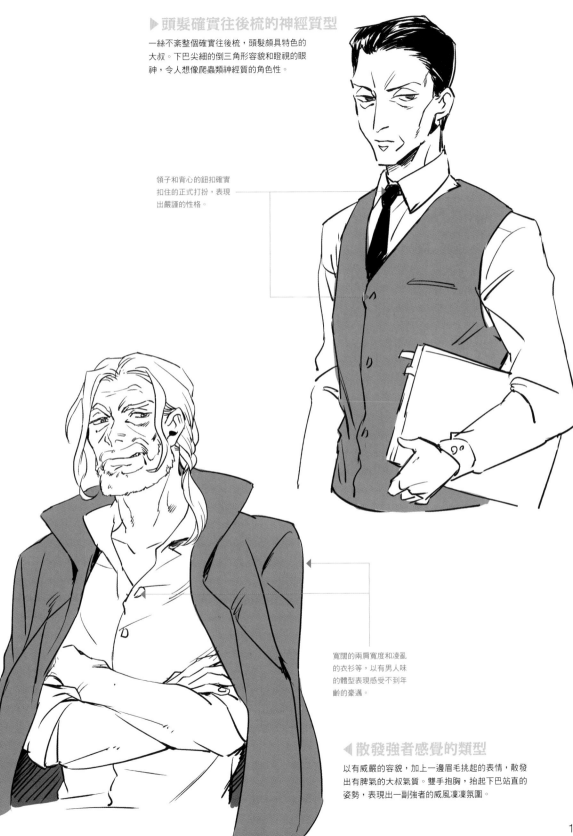

▶頭髮確實往後梳的神經質型

一絲不苟整個確實往後梳,頭髮頗具特色的大叔。下巴尖細的倒三角形容貌和瞪視的眼神,令人想像爬蟲類神經質的角色性。

領子和背心的鈕扣確實扣住的正式打扮,表現出嚴謹的性格。

寬闊的兩肩寬度和凌亂的衣衫等,以有男人味的體型表現感受不到年齡的豪邁。

◀散發強者感覺的類型

以有威嚴的容貌,加上一邊眉毛挑起的表情,散發出有脾氣的大叔氣質。雙手抱胸,抬起下巴站直的姿勢,表現出一副強者的威風凜凜氛圍。

奇幻世界的角色表現方式

形成遊戲和小説的一大領域，利用劍與魔法的世界的英雄奇幻故事。要讓幻想世界的角色具有真實性，讓各個人物的職業與特性具有人味非常重要。

劍士

右手手指伸直，連指尖都加上洗鍊的動作，散發出高貴的氣質。

◀高貴的女騎士

想像貴族或王族的女兒等有氣度的人物，為了呈現有教養與高貴的氣質，畫出長髮與端正的容貌。視線直盯著前方，嘴巴緊閉，便浮現忠實完成任務與使命的認真的人物形象。

畫成臉朝下窺視的表情，看起來便是刺探對方心思的謹慎型。

▶狂野的女盜賊

方便活動的短髮、使起來輕鬆的匕首、苗條的體格等，追求身體輕盈的設計統合成男孩子氣的狂野女盜賊。縮小成一個主題決定外貌和攜帶物品，便浮現為了求生存不擇手段的現實主義者的人物形象。

▶未成熟的青年劍士

自然的頭髮和少年的容貌，感覺年輕的青年。為了表現不熟悉戰鬥的不成熟，盛氣凌人地雙手持劍向前伸出，畫出臉上的汗水等，表現出使勁焦急的模樣。

在臉上出汗的狀態張開嘴巴，即使眼神勇敢看起來仍是感覺焦急的表情。

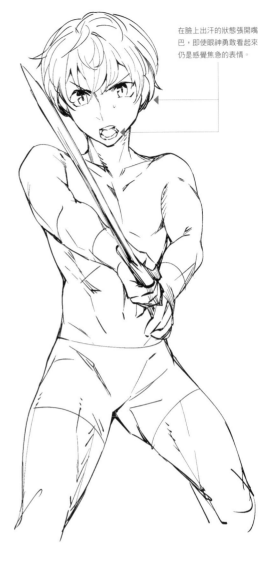

持劍的手並未用力，輕鬆地用單手擺好架式，散發出熟悉戰鬥的熟練者的氣息。

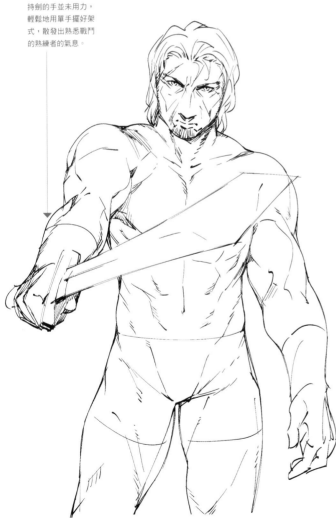

◀老練的男劍士

嚴肅的容貌和肌肉大塊隆起的肉體，令人感覺到威嚴的老戰士。額頭的傷痕和沉著的冷靜表情，令人想像超越男人的生死關頭和激戰場面。

魔法師

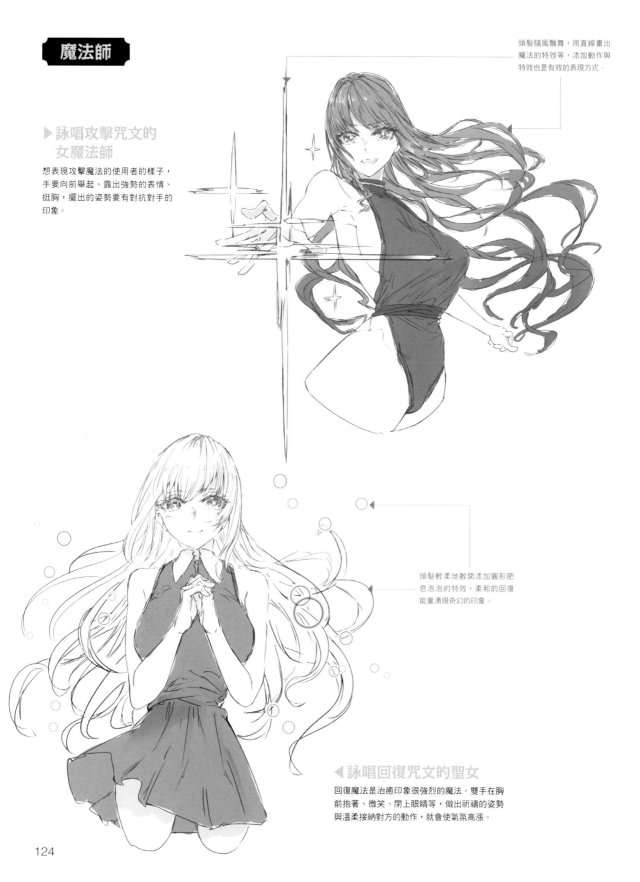

頭髮隨風飄舞，用直線畫出魔法的特效等，添加動作與特效也是有效的表現方式。

▶詠唱攻擊咒文的女魔法師

想表現攻擊魔法的使用者的樣子，手要向前舉起、露出強勢的表情、挺胸，擺出的姿勢要有對抗對手的印象。

頭髮輕柔地散開添加圓形肥皂泡泡的特效，柔和的回復能量湧現奇幻的印象。

◀詠唱回復咒文的聖女

回復魔法是治癒印象很強烈的魔法。雙手在胸前抱著、微笑、閉上眼睛等，做出祈禱的姿勢與溫柔接納對方的動作，就會使氣氛高漲。

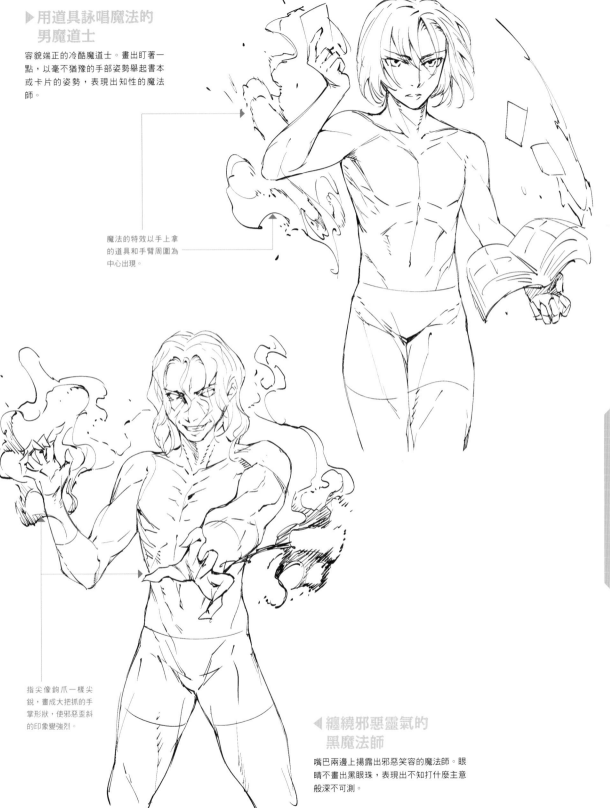

▶用道具詠唱魔法的 男魔道士

容貌端正的冷酷魔道士。畫出盯著一點，以毫不猶豫的手部姿勢舉起書本或卡片的姿勢，表現出知性的魔法師。

魔法的特效以手上拿的道具和手臂周圍為中心出現。

指尖像鉤爪一樣尖銳，畫成大把抓的手掌形狀，使邪惡歪斜的印象變強烈。

◀纏繞邪惡靈氣的 黑魔法師

嘴巴兩邊上揚露出邪惡笑容的魔法師。眼睛不畫出黑眼珠，表現出不知什麼主意般深不可測。

以動物為主題的角色表現方式

角色造型使用動物的主題，就能把該動物擁有的個性加在角色身上。參考反映特徵的角色和擬人化的例子，掌握將動物的主題運用於分別描繪的訣竅吧！

在角色加入動物的外貌

粗眉毛和眼睛緊貼，強調眼神的銳利。在臉頰加上十字傷痕，讓狼的狂野更加明確。

▶ **不和他人來往的一匹狼（狼）**

想像狼的毛色的濃密中長髮，加入肉食獸特有的銳利眼神。銳利眼神和緊閉的嘴巴，不信任他人，不打算和別人來往的決心顯現在表情上。

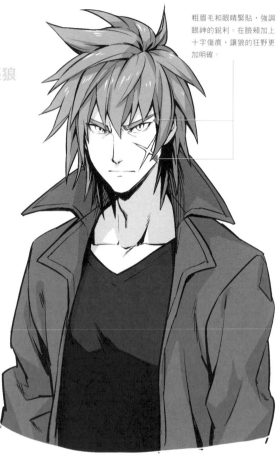

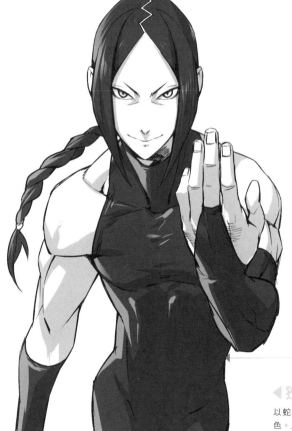

擺出的姿勢軀幹略微偏右，身體像蛇的軀幹一樣柔軟地扭曲，表現出古怪的氣氛。

◀ **狡猾的格鬥家（蛇）**

以蛇為主題，爬蟲類風格容貌的格鬥家角色。上吊眼和短眉毛的組合表現出像蛇的平坦容貌，給人狡猾的印象。

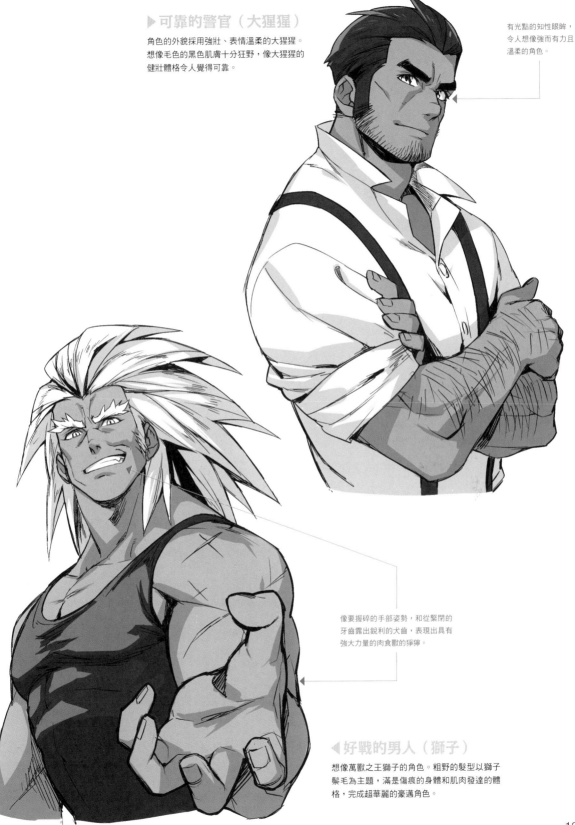

▶可靠的警官（大猩猩）

角色的外貌採用強壯、表情溫柔的大猩猩。
想像毛色的黑色肌膚十分狂野，像大猩猩的
健壯體格令人覺得可靠。

有光點的知性眼眸，
令人想像強而有力且
溫柔的角色。

像要握碎的手部姿勢，和從緊閉的
牙齒露出銳利的犬齒，表現出具有
強大力量的肉食獸的猙獰。

◀好戰的男人（獅子）

想像萬獸之王獅子的角色。粗野的髮型以獅子
鬃毛為主題，滿是傷痕的身體和肌肉發達的體
格，完成超華麗的豪邁角色。

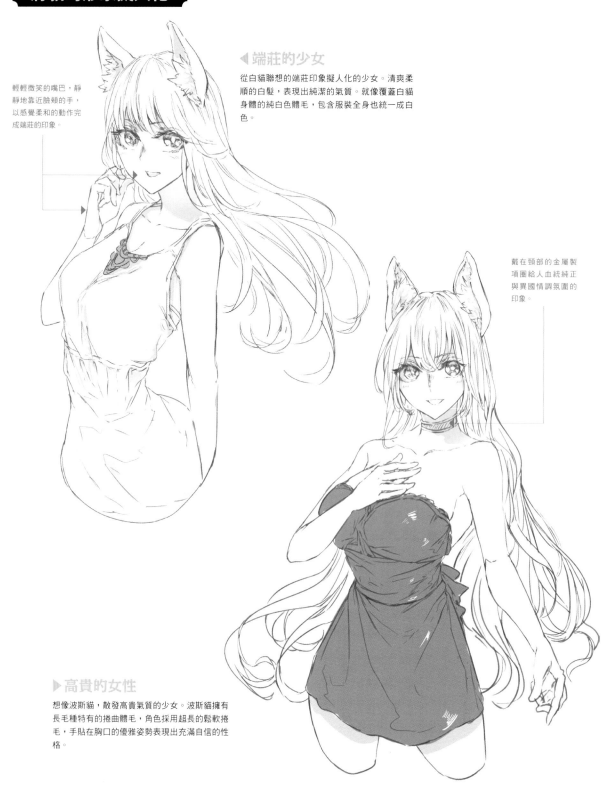

將貓的形象擬人化

輕輕微笑的嘴巴,靜靜地靠近臉頰的手,以感覺柔和的動作完成端莊的印象。

◀端莊的少女

從白貓聯想的端莊印象擬人化的少女。清爽柔順的白髮,表現出純潔的氣質。就像覆蓋白貓身體的純白色體毛,包含服裝全身也統一成白色。

戴在頸部的金屬製項圈給人血統純正與異國情調氛圍的印象。

▶高貴的女性

想像波斯貓,散發高貴氣質的少女。波斯貓擁有長毛種特有的捲曲體毛,角色採用超長的鬆軟捲毛,手貼在胸口的優雅姿勢表現出充滿自信的性格。

 冷酷的少女

從黑貓的色調和眼神聯想的，冷酷氛圍擬人化的少女。以黑色為基調的洋裝和脖頸的裝飾品，營造出黑貓具有的神祕雅致的氣質。

緊閉的嘴巴和抓住手臂身體靠近的動作，給人有些不安且並未完全敞開心房的印象。

耳朵小，口中露出白牙等，表現出未成熟的孩子氣表情。

▶**平易近人的少年**

年幼平易近人的黑貓擬人化成淘氣少年的角色。瞳孔大，毛髮濃密的模樣，用開朗可愛的笑容和細微翹起的短髮來表現。

藉由動作和表情改變印象

角色的印象可藉由動作和表情來分別描繪。像是可靠的角色突然變成冷淡的角色等，即使外貌相同，只要改變動作和表情，看起來便會是截然不同的角色，請注意這一點。

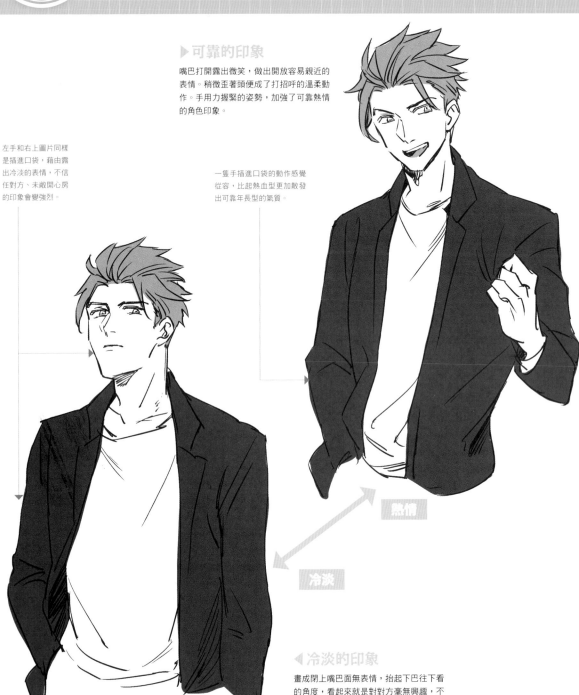

▶可靠的印象

嘴巴打開露出微笑，做出開放容易親近的表情。稍微歪著頭便成了打招呼的溫柔動作。手用力握緊的姿勢，加強了可靠熱情的角色印象。

左手和右上圖片同樣是插進口袋，藉由露出冷淡的表情，不信任對方、未敞開心房的印象會變強烈。

一隻手插進口袋的動作感覺從容，比起熱血型更加散發出可靠年長型的氣質。

熱情

冷淡

◀冷淡的印象

畫成閉上嘴巴面無表情，抬起下巴往下看的角度，看起來就是對對方毫無興趣，不抱任何情感的冷淡角色。

▶充滿自信的印象

大大方方充滿自信，身材很好的男性。嘴角一邊上揚露出從容的表情。背脊伸直威風的姿勢，使身體輪廓顯得更大，所以產生莊重穩定的印象。

襯衫稍微挽起袖子，雙手寬鬆地抱胸的沉穩氛圍，表現出角色具有的堅定自尊心。

有自信

沒自信

抱著文件夾等小配件的拿法，表現出想保護自己的膽小，和害怕什麼的懦弱。

◀懦弱的印象

眉毛歪斜，嘴角下垂的懦弱男性。即使體型相同，若是駝背看起來就會身體小，給人沒有自信的印象。

不同性格的「喜歡」和「害羞」

◀ 率直女孩的
「喜歡」

臉頰泛紅微笑，表示好意的女孩。眉尾下垂，眼頭和嘴巴放鬆輕輕微笑的表情，給人敞開心房接納對方的印象。兩手在身體前面的動作，令人聯想對於對方的安心感，或是本人溫和的性格。

◀ 率直女孩的
「害羞」

眼睛大大地睜開的害羞臉孔。害臊得滿臉通紅、內心動搖嘴巴微微打開、困惑地眉頭上挑的樣子都分別畫出來，表現出雖然喜歡但是覺得「該怎麼辦？」的心情。

率直

倔強

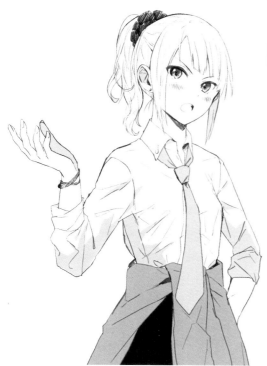

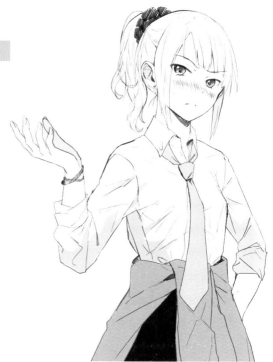

▲ 倔強女孩的「喜歡」

若是無法率直地表達自己心情的類型，會表現出可怕的眼神或手又插腰等，對抗對方的印象與動作。並且臉頰泛紅，在強勢的態度中可以窺見藏不住的好感，產生無法以率直的心情表達的角色性。

▲ 倔強女孩的「害羞」

無法坦率的角色害羞時，不會表露出害臊或好感，表情會更加僵硬。眉形起波浪歪斜的模樣再加上嘴巴緊閉的樣子，更加強了臉頰發紅，表現出有魅力的害羞臉孔。

不同類型能想到的姿勢

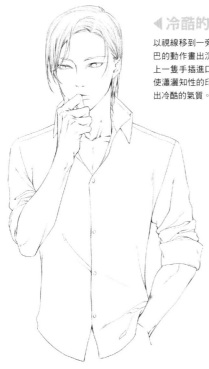

◀冷酷的青年

以視線移到一旁，手輕輕放在下巴的動作畫出沉思的樣子。再加上一隻手插進口袋的從容姿勢，使瀟灑知性的印象變強烈，散發出冷酷的氣質。

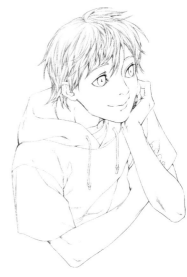

▲想像力豐富的少年

用手托腮正在幻想的少年。露出微笑開心的嘴巴和看向一方的視線，散發出思緒飄向遠方的氛圍。

◀純真的孩子

歪著頭，嘴巴微微張開發呆的表情等，由孩子做出未經深思的動作，就會有純真、孩子氣的印象。

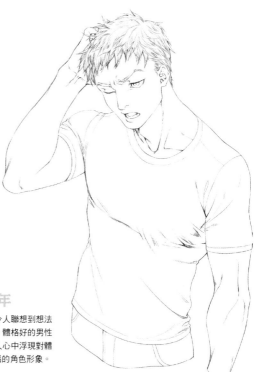

▶憑直覺的青年

皺起眉頭搔頭的姿勢，令人聯想到想法沒有結果，焦急的模樣。體格好的男性做出這個動作，就會讓人心中浮現對體力很自豪，但不擅於動腦的角色形象。

有女人味的動作範例

角色給人深刻印象的動作中，在此要介紹特別感覺有女人味的動作。參考各種姿勢，找出表現成熟與可愛印象的重點吧！

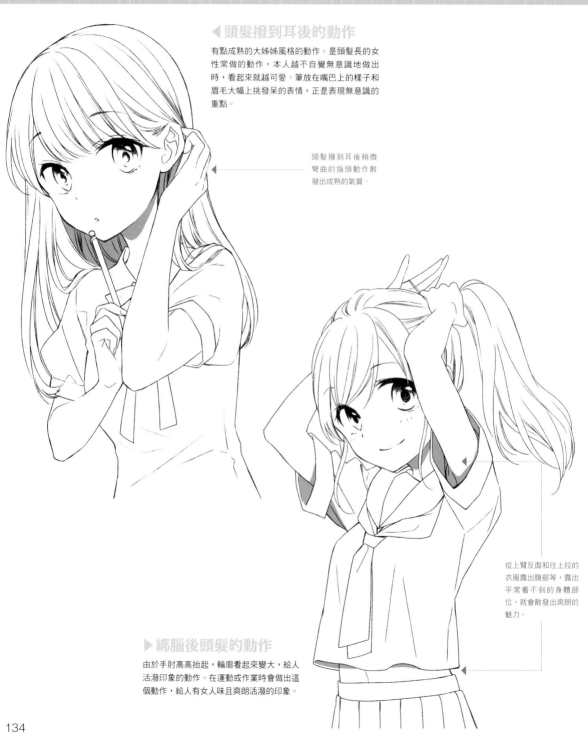

◀ 頭髮撥到耳後的動作

有點成熟的大姊姊風格的動作。是頭髮長的女性常做的動作，本人越不自覺無意識地做出時，看起來就越可愛。筆放在嘴巴上的樣子和眉毛大幅上挑發呆的表情，正是表現無意識的重點。

頭髮撥到耳後稍微彎曲的指頭動作散發出成熟的氣質。

從上臂反面和往上拉的衣服露出腹部等，露出平常看不到的身體部位，就會散發出爽朗的魅力。

▶ 綁腦後頭髮的動作

由於手肘高高抬起，輪廓看起來變大，給人活潑印象的動作。在運動或作業時會做這個動作，給人有女人味且爽朗活潑的印象。

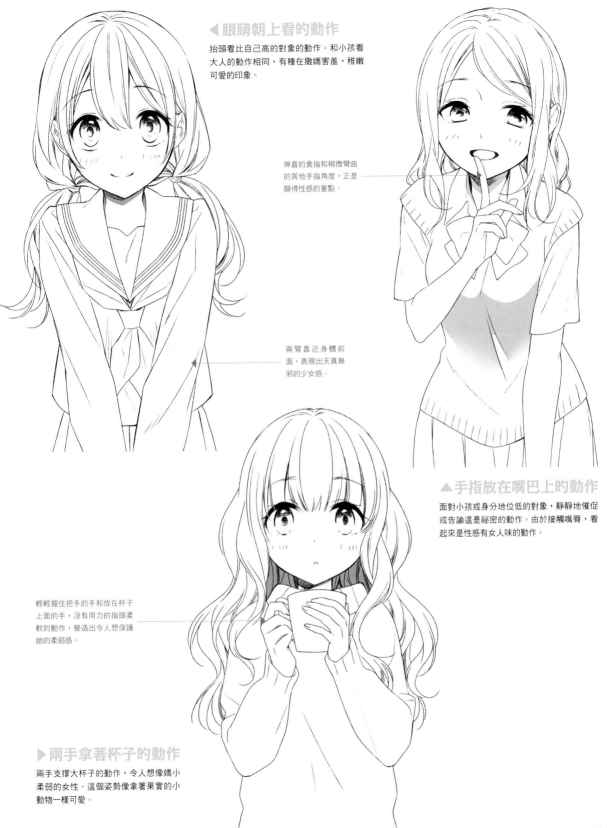

◀ 眼睛朝上看的動作

抬頭看比自己高的對象的動作。和小孩看大人的動作相同,有種在撒嬌害羞,稚嫩可愛的印象。

伸直的食指和稍微彎曲的其他手指角度,正是顯得性感的重點。

兩臂靠近身體前面,表現出天真無邪的少女感。

▲ 手指放在嘴巴上的動作

面對小孩或身分地位低的對象,靜靜地催促或告諭這是祕密的動作。由於接觸嘴唇,看起來是性感有女人味的動作。

輕輕握住把手的手和放在杯子上面的手,沒有用力的指頭柔軟的動作,營造出令人想保護她的柔弱感。

▶ 兩手拿著杯子的動作

兩手支撐大杯子的動作,令人想像嬌小柔弱的女性。這個姿勢像拿著果實的小動物一樣可愛。

表情給人的印象

表情能表達角色的情感和反應，強烈地反映出該名人物的角色性與性格。以女性的情感表現為例，掌握各種表情分別具有哪些個性與印象吧！

情感的種類與情緒的強度

人的情感中，如右圖的「情感輪盤」所示有一定程度的類型，提到「快樂、生氣、悲傷、驚訝、恐懼、討厭」這6種情感，是世界共通的相同表情。角色臉上在笑看起來正面，哭泣則看起來負面，表情的表現能發揮角色的個性。

樂觀　平靜　喜愛
關心　快樂　接受
期待　　信任　屈服
侵略　警惕　狂喜　崇敬
煩躁　生氣　暴怒　驚悚　恐懼　擔心
憎恨　驚詫
鄙夷　悲痛　敬畏
厭惡　驚訝
厭倦　悲傷　不解
悔恨　傷感　悲觀

▶情感的種類與強弱由羅伯特·普拉奇克整理成圖的「情感輪盤」。

▼快樂

稍微害臊開心的表情。害羞的臉上斜線和大幅上揚的嘴角，令人想像率直純真的性格。

上眼瞼上抬大大張開的眼睛有種純真的印象。

▶微笑

瞇起眼睛，嘴角上揚微笑的表情。給人輕柔溫柔的印象，令人想像溫和與虛幻的角色。

眼睛、眉毛、嘴巴和臉部的部位大多畫成平緩的曲線，形成柔和的表情。

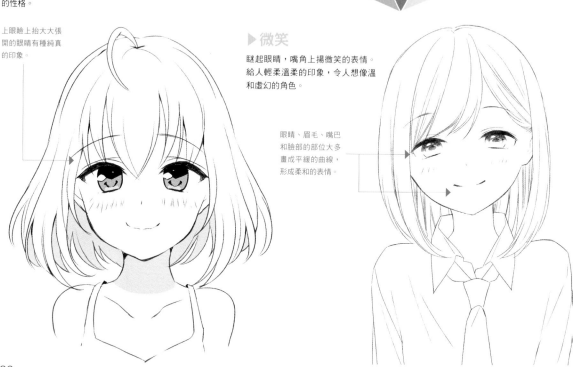

▼開心

盡情地張開嘴巴開心雀躍的表情。發自內心的快樂表情，不隱藏自己的喜悅，令人想像天真無邪稚嫩活潑的角色。

笑嘻嘻完全張開的眼睛和從嘴巴露出的牙齒，令人想像開朗天真無邪的性格。

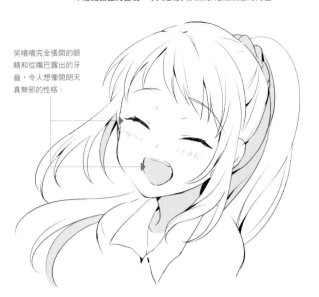

▼生氣

臉頰鼓起帶有怒氣的表情。表現出不高興的表情，感受到相符的少女氣質，另一方面，看來也給人多疑陰沉的印象。

嘴邊有臉頰鼓起的線條，加強了可愛的印象。

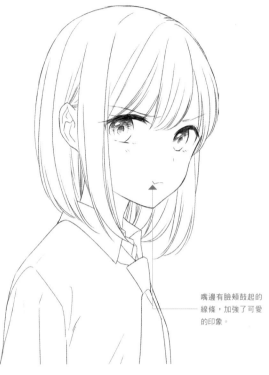

嚴厲的眼神卻臉上泛紅的模樣，令人想像可愛的糾葛。

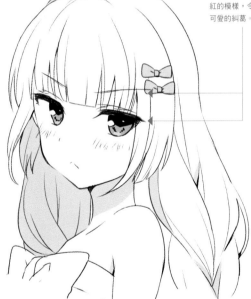

▲鬧彆扭

嘴巴彎成ㄟ字形，移開視線鬧彆扭的表情。故意表現生氣引起關心的表情給人孩子氣的印象，令人想像不坦率的性格。

▶扭扭捏捏

臉頰泛紅略微不安扭扭捏捏的表情。表現出害羞的樣子，令人聯想對對方懷有某些好感的樣子。

從眉尾下垂看向一方的表情，雖然說不出口，但是傳達出並不討厭對方的樣子。

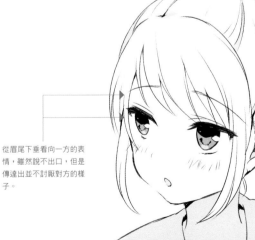

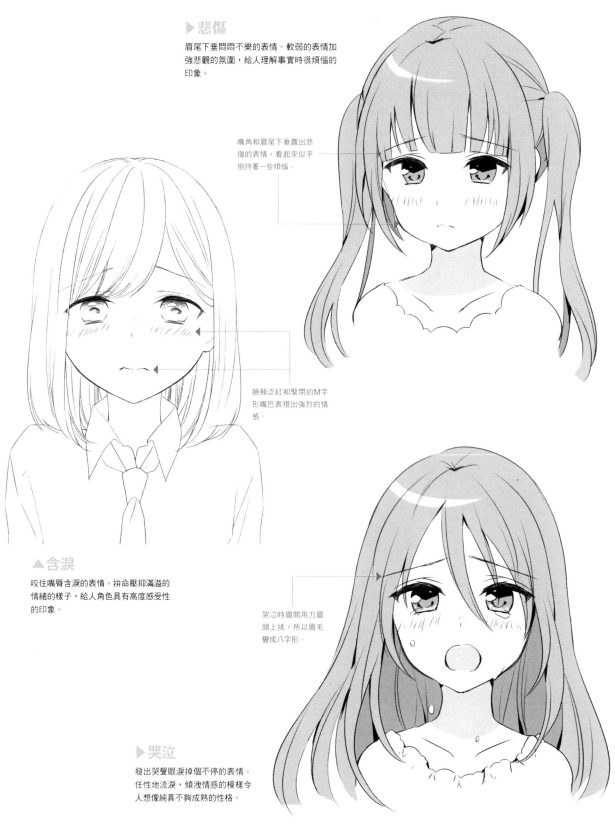

▶悲傷

眉尾下垂悶悶不樂的表情。軟弱的表情加強悲觀的氛圍,給人理解事實時很煩惱的印象。

嘴角和眉尾下垂露出悲傷的表情,看起來似乎抱持著一些煩惱。

臉頰泛紅和緊閉的M字形嘴巴表現出強烈的情感。

▲含淚

咬住嘴唇含淚的表情。拚命壓抑滿溢的情緒的樣子,給人角色具有高度感受性的印象。

哭泣時眉間用力眉頭上挑,所以眉毛變成八字形。

▶哭泣

發出哭聲眼淚掉個不停的表情。任性地流淚,傾洩情感的模樣令人想像純真不夠成熟的性格。

▶凝視

一直凝視對方的表情。直盯著的模樣給人率直純真的印象，泛紅的臉頰表現出對對方的強烈好感。

從正面移開臉和視線，散發出困惑的氛圍。

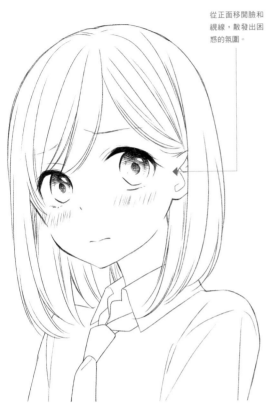

閉上的小嘴，道出無法輕易說出口的強烈情感。

▲害羞

眉頭靠近害羞的表情。又喜又羞地臉頰泛紅，眉毛呈八字形的困擾模樣，令人想像認真的角色形象。

從正面目不轉睛地看著對方，感覺有些動搖的眼睛的表情，強調出心情激動的模樣。

▶心跳加速

滿臉通紅心跳加速的表情。眉毛呈八字形，不知該如何是好的困惑表情，令人想像無法控制情感的不穩定的內心。

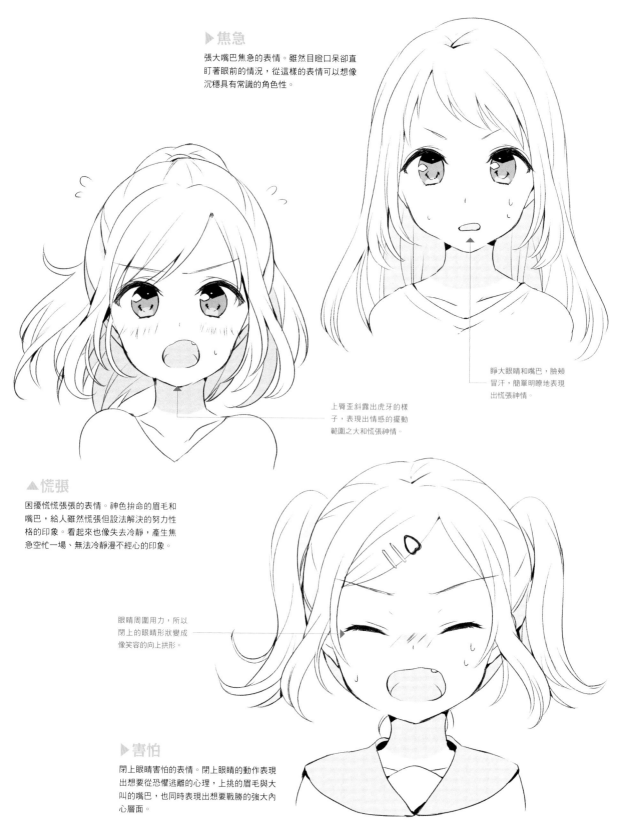

▶ 焦急

張大嘴巴焦急的表情。雖然目瞪口呆卻直盯著眼前的情況，從這樣的表情可以想像沉穩具有常識的角色性。

睜大眼睛和嘴巴，臉頰冒汗，簡單明瞭地表現出慌張神情。

上脣歪斜露出虎牙的樣子，表現出情感的擺動範圍之大和慌張神情。

▲ 慌張

困擾慌慌張張的表情。神色拚命的眉毛和嘴巴，給人雖然慌張但設法解決的努力性格的印象。看起來也像失去冷靜，產生焦急空忙一場、無法冷靜漫不經心的印象。

眼睛周圍用力，所以閉上的眼睛形狀變成像笑容的向上拱形。

▶ 害怕

閉上眼睛害怕的表情。閉上眼睛的動作表現出想要從恐懼逃離的心理，上挑的眉毛與大叫的嘴巴，也同時表現出想要戰勝的強大內心層面。

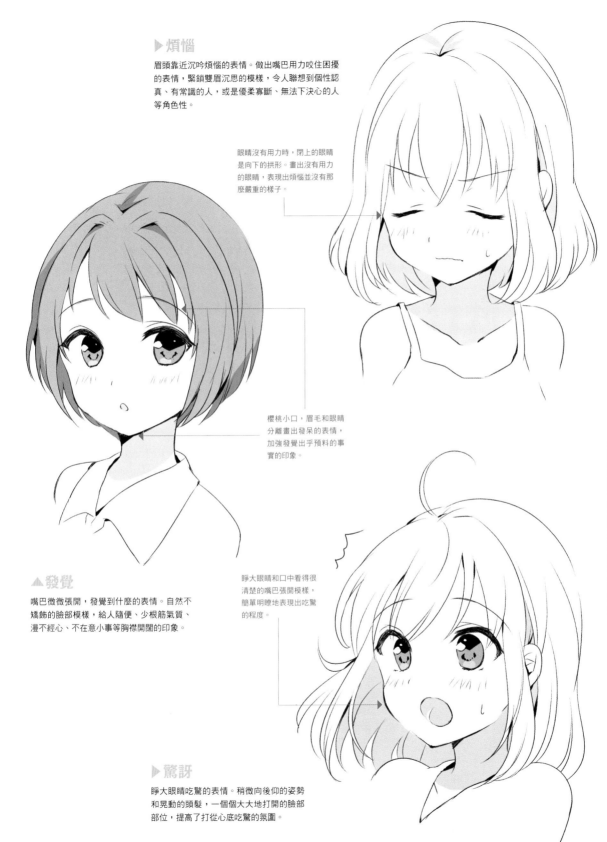

▶煩惱

眉頭靠近沉吟煩惱的表情。做出嘴巴用力咬住困擾的表情，緊鎖雙眉沉思的模樣，令人聯想到個性認真、有常識的人，或是優柔寡斷、無法下決心的人等角色性。

眼睛沒有用力時，閉上的眼睛是向下的拱形。畫出沒有用力的眼睛，表現出煩惱並沒有那麼嚴重的樣子。

▲發覺

嘴巴微微張開，發覺到什麼的表情。自然不矯飾的臉部模樣，給人隨便、少根筋氣質、漫不經心、不在意小事等胸襟開闊的印象。

櫻桃小口，眉毛和眼睛分離畫出發呆的表情，加強發覺出乎預料的事實的印象。

睜大眼睛和口中看得很清楚的嘴巴張開模樣，簡單明瞭地表現出吃驚的程度。

▶驚訝

睜大眼睛吃驚的表情。稍微向後仰的姿勢和晃動的頭髮，一個個大大地打開的臉部部位，提高了打從心底吃驚的氛圍。

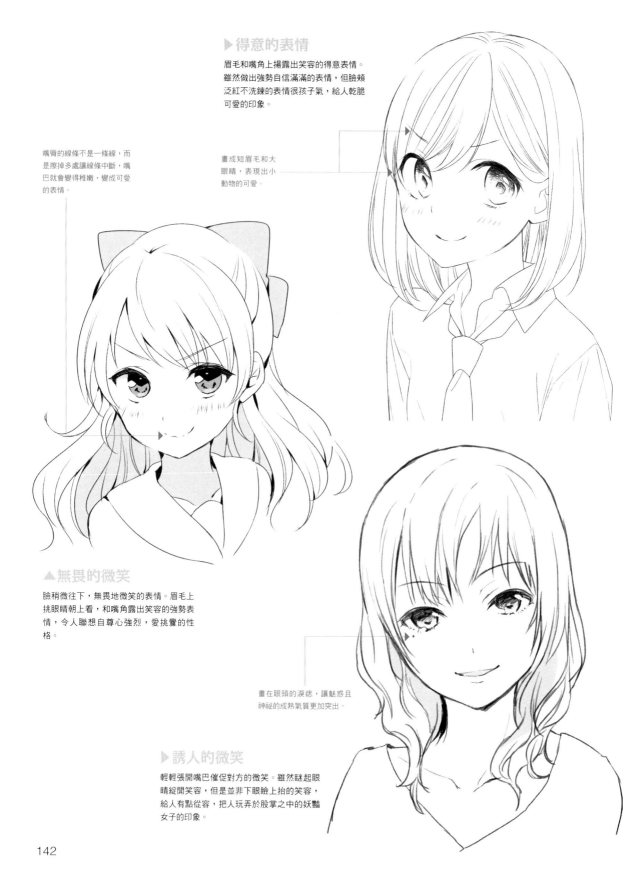

▶ 得意的表情

眉毛和嘴角上揚露出笑容的得意表情。
雖然做出強勢自信滿滿的表情，但臉頰
泛紅不洗鍊的表情很孩子氣，給人乾脆
可愛的印象。

畫成短眉毛和大
眼睛，表現出小
動物的可愛。

嘴脣的線條不是一條線，而
是擦掉多處讓線條中斷，嘴
巴就會變得稚嫩，變成可愛
的表情。

▲ 無畏的微笑

臉稍微往下，無畏地微笑的表情。眉毛上
挑眼睛朝上看，和嘴角露出笑容的強勢表
情，令人聯想自尊心強烈，愛挑釁的性
格。

畫在眼頭的淚痣，讓魅惑且
神祕的成熟氣質更加突出。

▶ 誘人的微笑

輕輕張開嘴巴催促對方的微笑。雖然瞇起眼
睛綻開笑容，但是並非下眼瞼上抬的笑容，
給人有點從容，把人玩弄於股掌之中的妖豔
女子的印象。

特別編輯
角色部位變化

臉部的部位

Lessons 01

包含堪稱角色生命的眼睛，介紹嘴巴和鬍鬚，還有眼鏡等點綴臉部的部位種類與特徵。挑選喜愛的部位，協助自己創造出個性十足的角色吧！

女性的眼睛形狀

▼水汪汪

瞳孔清楚可見，水汪汪的眼睛。是杏仁形的勻稱眼睛形狀，瞳孔的部分看起來很大，有種眼睛明亮的印象。

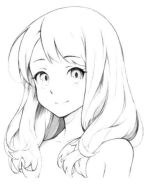

▼文靜

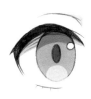
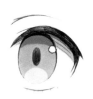

外眼角下垂的文靜眼睛。整體是帶有圓弧的形狀，給人溫和我行我素的印象。

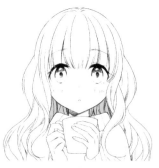

▼可愛

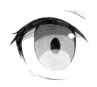
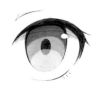

鵝蛋形的可愛眼睛。雙重的線條較短，由於沒有下睫毛，有種乾脆的氣質，滴溜溜的眼睛變成印象深刻的容貌。

▼性感

雙重眼瞼的清楚、細長妖豔的眼神。下睫毛和較粗的眼線令人想像化妝的成熟大姊姊角色。

▼攻擊性

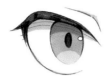 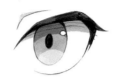

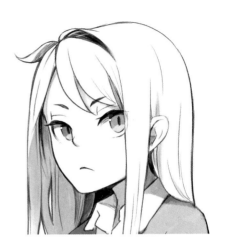

外眼角一口氣上揚的嚴厲眼睛。容易接收到攻擊的印象，令人聯想到自尊心強烈的角色，或好戰的角色。

▼睫毛濃密

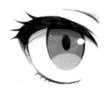 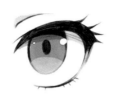

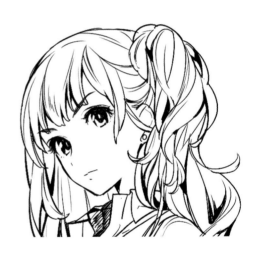

上眼瞼的眼線較厚，睫毛向上明顯翹起。一面給人華麗的印象一面感覺年輕，所以很適合辣妹或大小姐角色。

▼瞳孔小

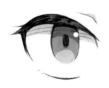 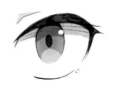

瞳孔小，白眼球的空間很顯眼的類型。瞳孔尺寸小便有喜感中性的印象。另外，容易想像成貓之類的動物角色。

▼沒有情感

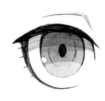 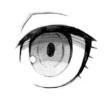

沒有光點，瞳孔和角膜之間加上粗的環狀線，很像人偶的瞳孔。整體由平坦的線條所構成，變成冷淡淡然的印象。很適合機器人或外星人等超常存在的角色。

男性的眼睛形狀

▼溫柔

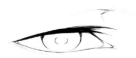 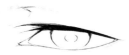

外眼角下垂的溫柔眼睛。眼瞼的輪廓畫出平緩的曲線，給人溫和的印象。如微笑表情般瞇起的眼睛，令人想像慈悲的角色。

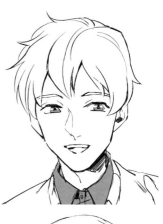

▼銳利

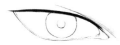 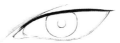

像狐狸一樣細長上吊的眼睛形狀。從內眼角到外眼角是畫出曲線般的線條。銳利的眼神令人聯想冷酷冷靜的角色。

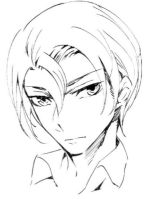

▼三白眼

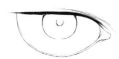 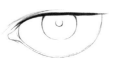

由於瞳孔周圍的左、右、下三個方向白眼球清楚可見，所以稱為「三白眼」。看起來像在睥人的眼神，給人具攻擊性邪惡的印象。

▼眼睛半開

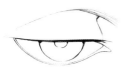 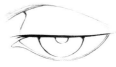

瞳孔有一半被眼瞼覆蓋的眼睛。看起來像愛睏的眼睛，給人沒有幹勁的印象。感覺很不可靠，另一方面也令人聯想隱藏實力的角色。

大叔的眼睛

▼細長的眼睛＋上挑眉

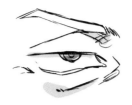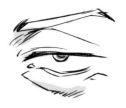

小瞳孔和上挑的眉毛感覺銳利的眼睛。隨著年齡增加眼睛下面的皮膚鬆弛，浮現凹陷的線條。即使眼睛老化卻感受到沒有衰老的強力。

▼下垂眼＋粗眉毛

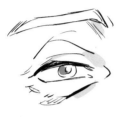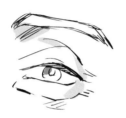

柔和的下垂眼，和有存在感的粗眉毛搭配。容易親近可靠的氣質，令人想像年長的角色。

▼下垂眼＋細眉毛

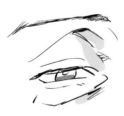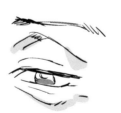

柔和印象的下垂眼，搭配柔軟細眉毛的眼睛。具有溫和的氣質，另一方面也有種不可靠的印象和軟弱的印象。

▼圓溜溜

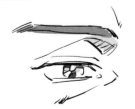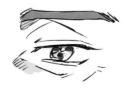

瞳孔大、閃亮的眼睛。就成熟男性角色而言眼睛大，給人孩子氣的印象，令人聯想性格耿直的角色。

眼睛的表情

▼淚眼汪汪

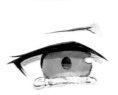 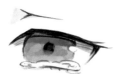

眉毛是八字形，眼眶含淚淚淚汪汪。在有點半開的眼睛畫出眼淚，便是快要哭出來的表情。眼睛下側累積的淚水變成閃亮的外觀，給人愛流淚、清純角色的印象。

▼移開視線

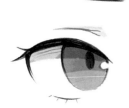 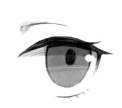

感覺害羞或不想被看穿情感時的動作。並非看著什麼，目的是不要視線交會，變成看著某個方向的眼睛。

▼睜大眼睛

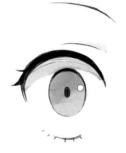 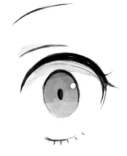 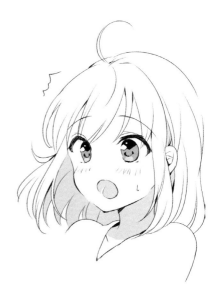

驚訝地睜大眼睛，瞳孔周圍全都看得見白眼珠的狀態。瞳孔畫小一點便容易傳達驚訝的感覺。也很像動物威嚇時的眼神，也給人動物的印象。

眼睛的表情

▼眼睛朝上看

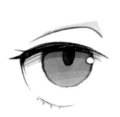 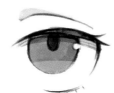

瞳孔偏向上眼瞼往上看的狀態。變成想向對方訴說什麼的表情，眉尾下垂便是窺視的表情，上挑則是挑戰的神情等，印象會依照眉毛形狀而改變。也是小女孩央求或撒嬌時的臉，所以給人可愛的印象。

▼眼睛朝下看

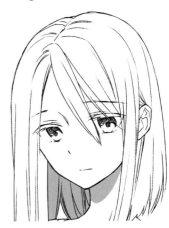

閉上眼睛往下看的表情。悶悶不樂或沒有活力時做出的動作，瞳孔會來到眼睛下側。這個表情能表現性格陰沉的角色，或意氣消沉、軟弱的樣子。

▼閉上眼睛

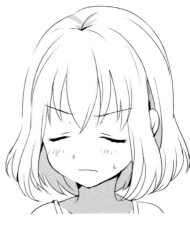

完全閉上眼睛的狀態。下眼瞼沒有用力，睫毛的線條變成向下的拱形。像在睡覺，或是沉思的表情，給人文靜知性的印象。由於無法看出表情，很適合不知在想什麼的神祕角色。

眼睛和眉毛的變化造成的印象差異

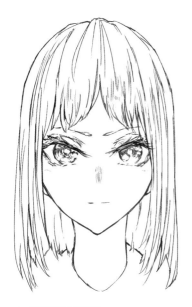

▲端正的眼睛

有幹勁的端正相貌。眉頭和內眼角畫成下垂，就會給人臉部中心用力的印象。眼睛有神，散發出認真的氛圍。

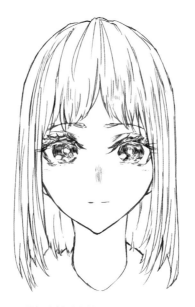

▲溫柔的眼睛

眉尾下垂，眼睛的下眼瞼稍微瞇起便成了溫柔的容貌。眉毛沿著眼睛的輪廓用曲線畫出，激發柔和的印象，令人聯想到母性的角色。

▲冷酷的眼睛

氣質沉穩的冷酷眼睛。配合眼瞼大大張開的眼睛輪廓，眉頭稍微下垂畫出幾近平行的眉毛，給人對任何事都不動搖的冷酷印象。

▲睡眼惺忪的眼睛

瞇起的眼睛和有點困擾的八字眉，光點以橫向的橢圓形畫出濕潤的眼眸，描繪睡眼惺忪的表情。

▲閃爍光芒的眼睛

增加光點就變成華麗、閃爍光芒的眼睛。眉毛沿著眼睛輪廓畫出，眼睛的上眼瞼大大地張開，瞳孔清楚可見正是重點。

▲難以理解的眼睛

沒有光點，無法看出表情的眼睛。表情失去光彩，給人冷淡的印象。眉毛沿著眼睛輪廓畫出，表情會更加猜不透，散發出難以理解的氛圍。

眼鏡的種類和印象

▲橢圓形

橫向細長的橢圓形鏡框。是最基本的款式，由於主張不太強烈，能給人柔和的印象。

▲長方形

鏡框是長方形。銳利的輪廓很有特色，臉部周圍端正地勒緊，給人知性的印象。

▲威靈頓

倒梯形的鏡框中，邊緣的線條呈直線的類型。適合各種容貌的萬能型，能給人沉穩的印象。

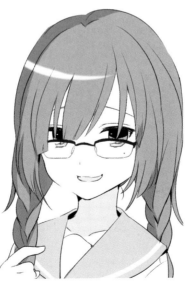

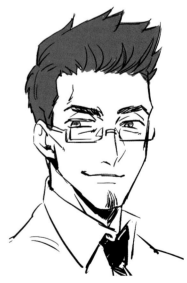

▲波士頓框

倒梯形的鏡框中，邊緣的線條帶有圓弧的類型。有點復古氛圍的個性款式，給人柔和的印象。

▲半框

只有鏡片上方有鏡框的類型。能強調清澈的眼睛，容易和淚痣共存也是特色。

▲下框

只有鏡片下方有鏡框的類型。活用從眼睛到眉毛的描繪，最適合想要添加強調重點時。

在臉上添加強調重點的部位

▶滿臉通紅（只有線條）

臉頰周圍加上斜線表現出臉色紅潤。滿臉通紅會使角色的容貌變成有溫暖的氛圍，給人溫和的印象。

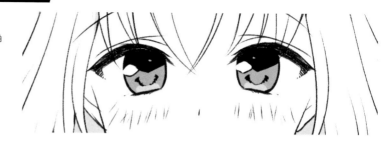

▶滿臉通紅（線條＋腮紅）

滿臉通紅的斜線加上淡淡漸層腮紅的畫法。臉色紅潤的臉頰稍微加上顏色，表現出柔軟的臉頰。

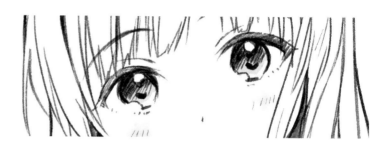

▶滿臉通紅（強調）

這種表現方式用於感覺強烈羞恥的角色。滿臉通紅的斜線跨過鼻子在兩邊臉頰畫出許多腮紅，看起來便是面紅耳赤。

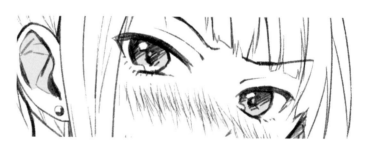

▶淚痣

在眼睛下面流淚位置的痣。描寫擁有魅力、個性成熟的冷酷人物時，用來增加特色很有效。

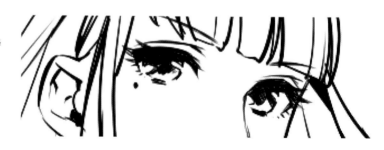

▶美人痣

位於嘴巴斜下方的痣。正如其名具有妖豔的魅力，想在性感、成熟、神祕的角色下點工夫時可以利用。

▶黑眼圈

在眼睛下面形成發黑的部分，用於表現睡眠不足的角色和不健康的角色。眼睛變得陰沉，給人非常疲勞或個性陰沉等印象。

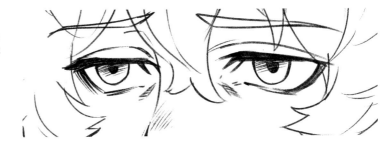

▶傷痕

傷口沒有漂亮地癒合，留下傷痕。讓人想像角色背負著怎樣的過去時很有效的部位，臉頰或鼻頭、額頭或眼頭等，依照傷痕的位置與形狀，會使感受到的印象改變。

▶雀斑

臉上形成的點的集合，用來表現皮膚白的人或小孩子的臉。由於照射日光的影響所形成，所以給人戶外的印象或樸素的印象。

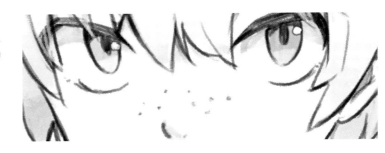

▶斑痕

由於紫外線的影響在皮膚形成發黑的部分，用來表現老人等高齡角色。容易在額頭或臉頰等臉部兩側出現正是特色。

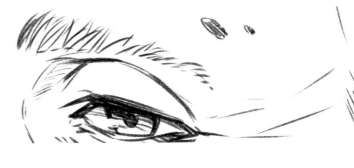

▶法令紋

在嘴邊形成的皺紋。上了年紀臉頰肌肉下垂肌膚鬆弛，就會形成法令紋。在中年期～老年期的角色臉上畫上，給人肌膚失去張力衰老的印象。

嘴巴的變化

▼溫柔的嘴巴

嘴唇緊閉，嘴角輕輕上揚便成了溫柔微笑的嘴型。很適合個性溫和的角色，更加提高柔和的氣質。

▼形狀漂亮的嘴巴

上唇中央沿著人中溝的形狀畫出平緩排列的兩座山的線條，便成了形狀完整的嘴巴。小巧肉厚的印象，很適合美少女、美少年角色。

▼心情不好的嘴巴

嘴角兩邊下垂的嘴巴。畫出M字下唇朝上變成弓形，給人嘴巴拉開嚴肅的印象。是適合強勢角色的有力嘴巴形狀。

▼自然閉上的嘴巴

較少凹凸，平緩的嘴巴。沒有用力的一字嘴型給人沉穩的印象，令人想像冷靜的角色或情感起伏較少的角色。

▼微微張開的嘴巴

溫柔張開的嘴巴。牙齒稍微露出只張開一點點，給人有魅力的印象。適合性感、成熟的角色的嘴型。

▼笑得奇怪的嘴巴

嘴角上揚，露出牙齒微笑的奇怪嘴巴。比起普通的微笑嘴角大幅往斜上方延伸，給人歪斜的印象。可用於耍陰謀的反派角色、狡猾的角色，或是神祕的角色。

鬍鬚的變化

▼小鬍子

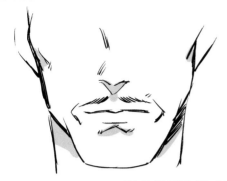

長在鼻子和上唇之間，最正統的鬍鬚。能輕鬆賦予男性的威嚴，而且設計具有多樣性，從狂野的裝扮到整潔的風格等都能夠對應。

▼凱撒鬍

名稱來自德國皇帝（凱撒）、威廉二世的小鬍子。伸長的鬍鬚用髮蠟（古時候用蠟）固定，兩端捲起向上的形狀很有特色。確實整理的形狀非常紳士，也是有點淘氣印象的風格。

▼落腮鬍

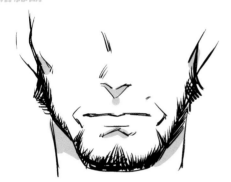

也稱為林肯鬍，沿著臉部線條的大部分生長的鬍鬚。輪廓大部分被鬍鬚覆蓋，臉看起來收緊，加深了勇猛且有威嚴的印象。

▼全鬍

以小鬍子和落腮鬍，覆蓋臉部下半部大半的鬍鬚。鬍鬚量越多越能襯托男性的狂野，不過這種風格太過度也會加強不衛生的印象，所以要注意描繪程度。

▼小鬍子＋鬢腳

也稱為墨西哥式鬍子＆鬢鬍的鬍鬚。從鬢腳覆蓋臉頰，剃掉下巴尖端的鬍鬚修整形狀。個性非常強烈的風格，和喜愛西部片等美式老片氛圍的角色非常合適。

▼小鬍子＋山羊鬍

正統的小鬍子，和只長在前端的山羊鬍組合而成的類型。具有男性的粗獷，也是有適度清潔感的風格，能營造出健康的魅力。

髮型的變化

給人附加印象時，髮型是特別扮演重要角色的要素之一。了解各種髮型，不分男女老少都能給予想要的角色性。

女性的髮型改編

▲巨大麻花辮

有分量的直髮整理編成的髮型。麻花辮散發出樸素的氣質，編成有存在感的大小，完成如圖畫般漂亮的改編。

▲派對髮型

適合喜事或結婚典禮等正式場合的髮型。腦後頭髮盤起來呈現清潔感，兩側頭髮和髮尾捲曲，表現出成熟的華麗感。

▲女公關頭

腦後頭髮有分量地隆起散開，形成具衝擊性的輪廓。腦後頭髮變大，臉就顯得小，能有效地給人可愛的印象。很適合辣妹型角色。

▲長髮公主頭

腦後頭髮只有上層的一部分束起，剩下的直接垂下的髮型。加強華麗的印象，在公主頭加入長髮或編髮等要素，更添高貴的氣質。

▲蓬鬆長髮

髮尾輕柔捲曲，氣質時髦的長髮。柔軟散開的髮尾，形成非正式卻華麗的印象。很適合時髦的學生或大小姐風格的角色。

▲蓬鬆中長髮

髮尾輕柔的中長髮。髮束之間打開的空氣感給人老成的印象，令人想像可靠知性的大姊姊等年長的角色。

大叔的髮型

▲短髮

側邊修整得較短，具有清涼感的短髮。有種俐落的清潔感，散發出成熟男性可靠的氣質。

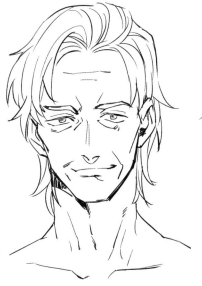

▲中長髮

瀏海往上撥的中長髮。有分量的頭頂和較長的髮際表現出不輸年齡的年輕，變成冷酷的印象。

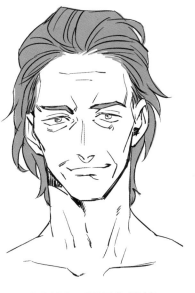

▲中長髮＋整個往後梳

額頭全部露出，頭髮往後分布的樣子感覺狂野，另一方面再加上酷帥的表情，令人感受與年齡相符的沉穩。

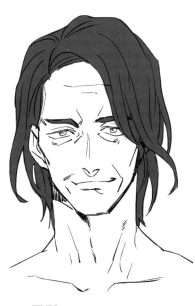

▲長髮

長髮垂到眼前的瀏海營造出散漫氣質。完成擁有性感魅力，有點壞的大叔風格的印象。

▲光頭

完全沒有頭髮的光頭具有衝擊性，給人嚴厲的印象。適合嚴格的性格或組織領導者等要求威嚴的角色。

特殊的體格

創作時一般難以想像的，擁有鍛鍊過的肉體的角色，和太過肥胖的角色等，現實中不可能有的體格也能用來附加角色個性。

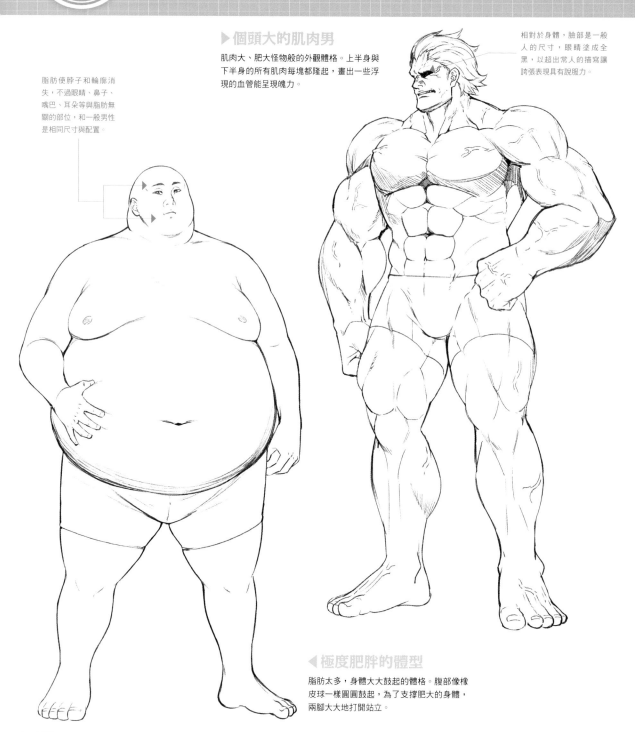

脂肪使脖子和輪廓消失，不過眼睛、鼻子、嘴巴、耳朵等與脂肪無關的部位，和一般男性是相同尺寸與配置。

▶ **個頭大的肌肉男**

肌肉大、肥大怪物般的外觀體格。上半身與下半身的所有肌肉每塊都隆起，畫出一些浮現的血管能呈現魄力。

相對於身體，臉部是一般人的尺寸，眼睛塗成全黑，以超出常人的描寫讓誇張表現具有說服力。

◀ **極度肥胖的體型**

脂肪太多，身體大大鼓起的體格。腹部像橡皮球一樣圓圓鼓起，為了支撐肥大的身體，兩腳大大地打開站立。

插畫家介紹
Illustrator Introduction

洋歩

封面圖、P7、9 ~ 10、12 ~ 14、16 ~ 21、26
~ 29、34 ~ 35、40、42、55、62 ~ 67、72
~ 75、78 ~ 81、84 ~ 85、94 ~ 95、98、
110 ~ 111、144、151、153、158

http://shibaction.tumblr.com/
https://www.pixiv.net/member.php?id=125048

子清

P7、9、16 ~ 17、22、33、54 ~ 55、96 ~
97、99、107、111、120 ~ 121、130 ~
131、146 ~ 147、151、155、157

http://zesnoe.tumblr.com/
https://www.pixiv.net/member.php?id=238606

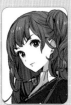

虎龍

P6、8 ~ 9、14 ~ 17、20 ~ 22、31 ~ 33、43、
97 ~ 98、101 ~ 102、107 ~ 108、113、116
~ 119、126 ~ 127、145、147、151 ~ 153

http://kakuseitoshi.jugem.jp/
https://www.pixiv.net/member.php?id=736058

signoAAA

P6、11、14 ~ 15、17、21 ~ 24、32、41、
44、99、108、110 ~ 112、122、124、128
~ 129、149 ~ 150

http://signoaaa.tumblr.com/
https://www.pixiv.net/member.php?id=885512

品佳直

P10、13、16、20 ~ 23、33、62 ~ 67、70 ~
71、82 ~ 83、86 ~ 91、108、114 ~ 115、
123、125、146

http://shinatex.tumblr.com/
https://www.pixiv.net/member.php?id=63636

白梛ちゆき

P6、11、24、31、33、38、47、109、133、
146、154

http://maseele.jp/
https://www.pixiv.net/member.php?id=5546807

naoto

P8、10、14 ~ 15、20 ~ 21、30 ~ 31、36 ~
37、60 ~ 61、97、100、102、106、113、
134 ~ 139、142、144、148 ~ 149

http://naoto5555.tumblr.com/
https://www.pixiv.net/member.php?id=246106

ねむりねむ

P6 ~ 7、14 ~ 15、20 ~ 22、31 ~ 32、68 ~
69、96 ~ 97、100 ~ 101、103 ~ 105、136
~ 142、148 ~ 149、151 ~ 152

http://remoon.strikingly.com/
https://www.pixiv.net/member.php?id=1114585

はねこと

P7 ~ 8、15、31、39、45、52 ~ 53、98 ~
99、105 ~ 106、132、139、142、148、151
~ 152

http://tetrapot.weebly.com/
https://www.pixiv.net/member.php?id=2106422

ユウナラ

P9 ~ 11、15、20 ~ 22、31 ~ 32、46、48 ~
51、56 ~ 59、76 ~ 77、96、101、106、109
~ 110、112、144 ~ 145、148 ~ 149、153、
156

https://www.pixiv.net/member.php?id=66256

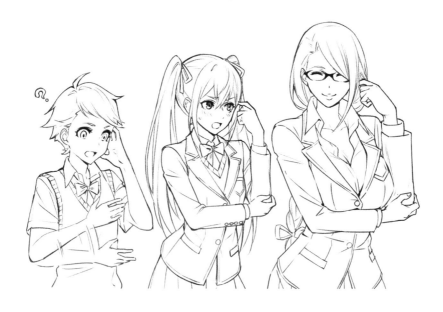

TITLE

十人十色！人物性格塑造技巧書

STAFF

出版	瑞昇文化事業股份有限公司
作者	STUDIO HARD Deluxe
譯者	蘇聖翔
總編輯	郭湘齡
責任編輯	張聿雯
文字編輯	蕭妤秦
美術編輯	許菩真
排版	二次方數位設計　翁慧玲
製版	印研科技有限公司
印刷	龍岡數位文化股份有限公司
法律顧問	立勤國際法律事務所　黃沛聲律師
戶名	瑞昇文化事業股份有限公司
劃撥帳號	19598343
地址	新北市中和區景平路464巷2弄1-4號
電話	(02)2945-3191
傳真	(02)2945-3190
網址	www.rising-books.com.tw
Mail	deepblue@rising-books.com.tw
本版日期	2021年12月
定價	350元

ORIGINAL JAPANESE EDITION STAFF

裝丁・本文デザイン	石本遊、汐田彩貴（スタジオ・ハードデラックス）
編集	石川悠太、大村茉穂、川島万優（スタジオ・ハードデラックス） 茅根駿、坂あまね（サイバーダイン）

國家圖書館出版品預行編目資料

十人十色!人物性格塑造技巧書/Studio
Hard Deluxe作；蘇聖翔譯. -- 初版. --
新北市：瑞昇文化事業股份有限公司,
2021.02
160面；18.2X23.4公分
ISBN 978-986-401-472-9(平裝)
1.人物畫 2.繪畫技法

947.2 110000802

Digital Tool de Kaku! Chigai ga Wakaru Character no Kakiwakekata
Copyright © 2017 Studio Hard Deluxe, Mynavi Publishing Corporation
Chinese translation rights in complex characters arranged with Mynavi Publishing Corporation
through Japan UNI Agency, Inc., Tokyo and Keio Cultural Enterprise Co., Ltd.